創業，不能只靠夢想，
更需要精益求精的專業能力與不滅的熱情！

我20歲，在日本
開滑雪學校

by

Zosia Chen-Wernik

陳明秀 著

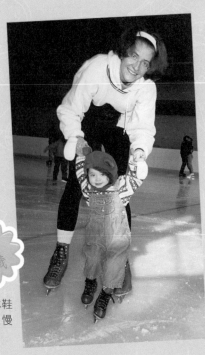

1歲

我1歲多就穿冰鞋
開始在冰上慢慢
地滑。

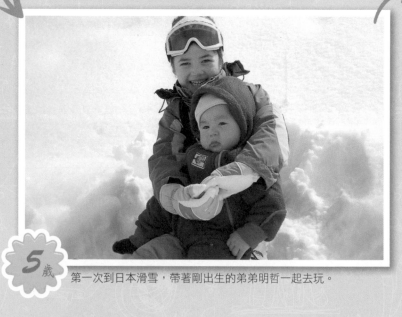

5歲

第一次到日本滑雪，帶著剛出生的弟弟明哲一起去玩。

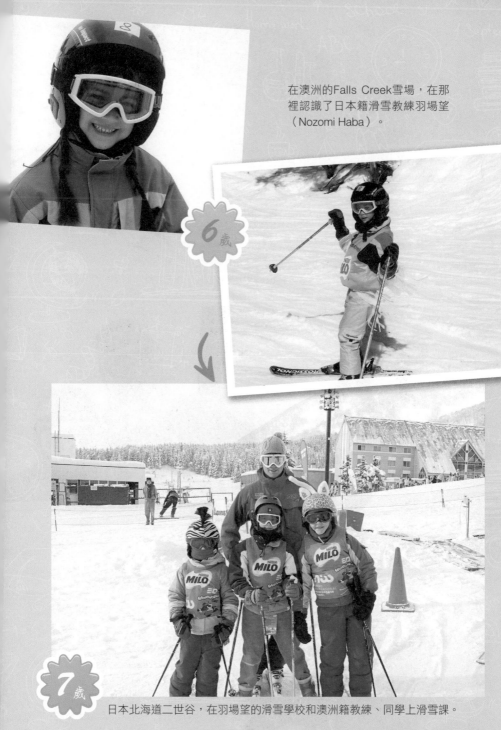

在澳洲的Falls Creek雪場，在那
裡認識了日本籍滑雪教練羽場望
（Nozomi Haba）。

6歲

7歲

日本北海道二世谷，在羽場望的滑雪學校和澳洲籍教練、同學上滑雪課。

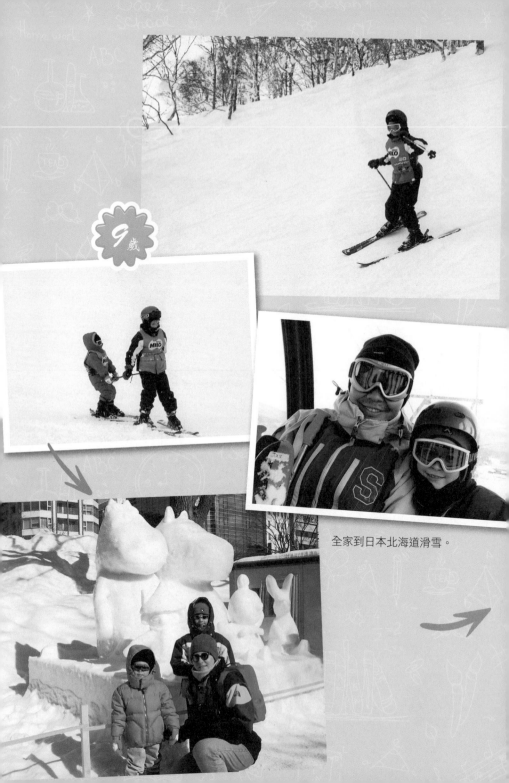

全家到日本北海道滑雪。

10歲

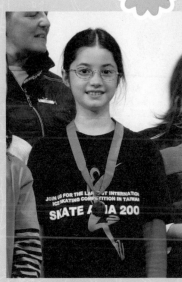

Club Med 滑雪課頒獎典禮。

與Club Med的滑雪同學和教練。

11歲

參加中華民國滑雪滑草協會的滑雪訓練營，和其他同期入選的小朋友在日本野澤溫泉雪場受訓。

與日本小學生體驗越野滑雪。

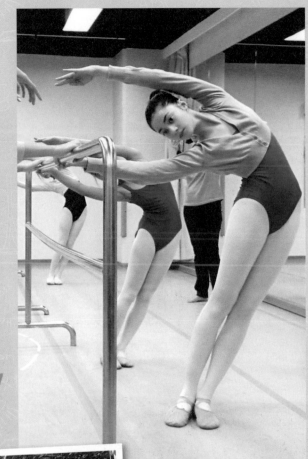

入選雲門舞集舞蹈教室的獎學金班，當時每個星期日都要練習4~5個小時。

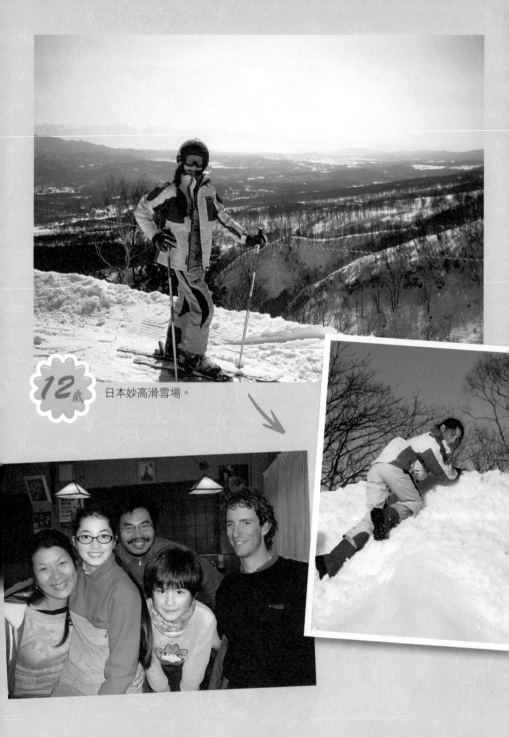

12歲 日本妙高滑雪場。

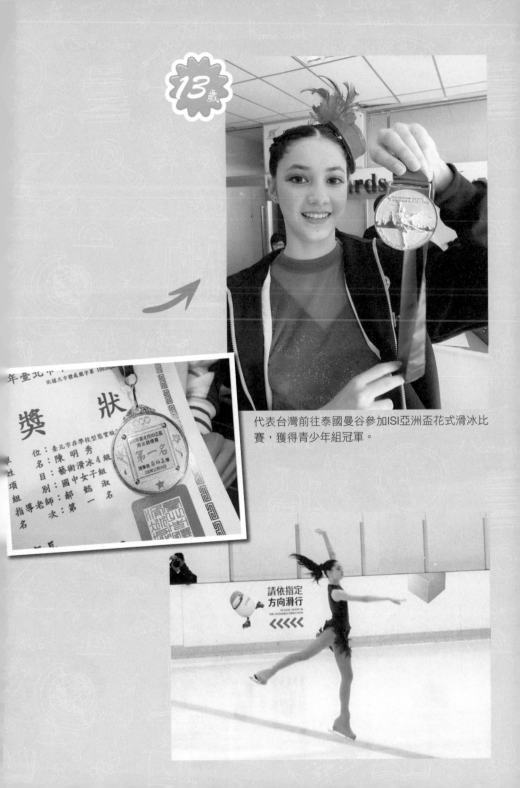

13歲

獎狀

單位：臺北市非學校型態實驗...
姓名：陳明秀
項目：藝術溜冰4級
組別：國中女子組
指導老師：郝懿淑
名次：第一名

代表台灣前往泰國曼谷參加ISI亞洲盃花式滑冰比賽，獲得青少年組冠軍。

請依指定方向滑行
PLEASE SKATE IN THE ASSIGNED DIRECTION

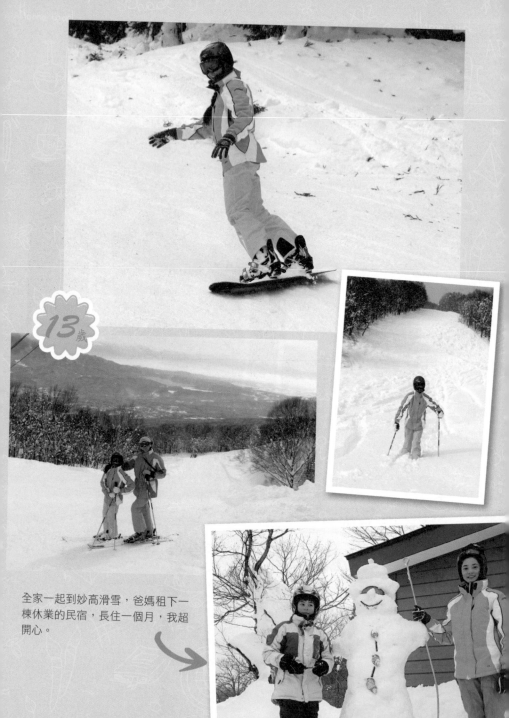

13歲

全家一起到妙高滑雪，爸媽租下一棟休業的民宿，長住一個月，我超開心。

我20歲，在日本開滑雪學校

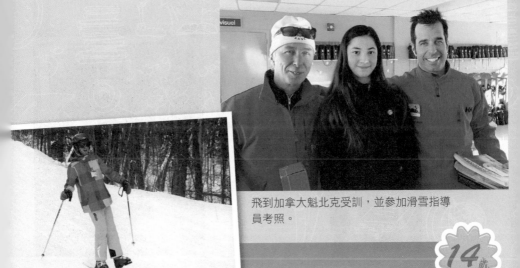

飛到加拿大魁北克受訓，並參加滑雪指導員考照。

14歲

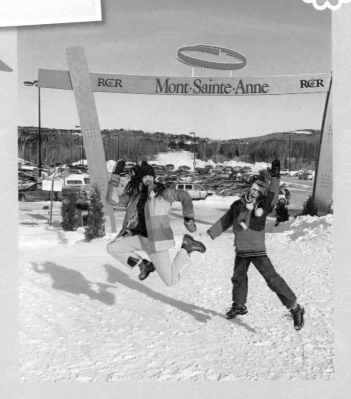

15歳

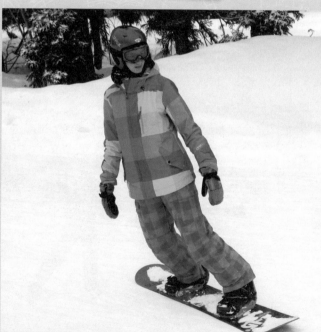

在日本新潟縣妙高高原那魯灣魔法滑雪學校，擔任助理指導員。

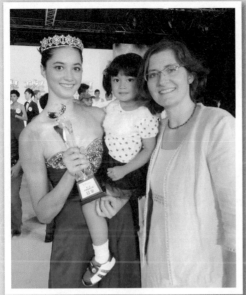

第二屆依林璀璨之星獲得冠軍。

模特兒必須要有一個model portfolio。

在紐西蘭考到snowboard教練執
照，正式成為ski、snowboard雙
棲教練。

在日本新潟縣苗場滑雪場當了一
整季的滑雪教練。
與合夥人Perry共同創辦野雪塾。

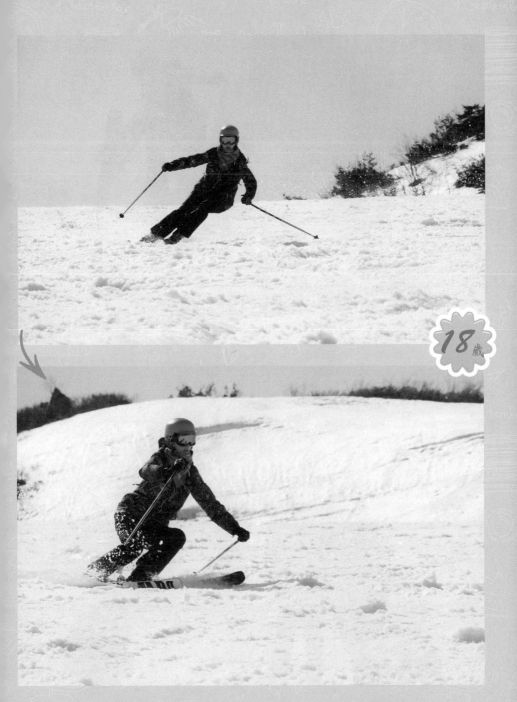

18歳

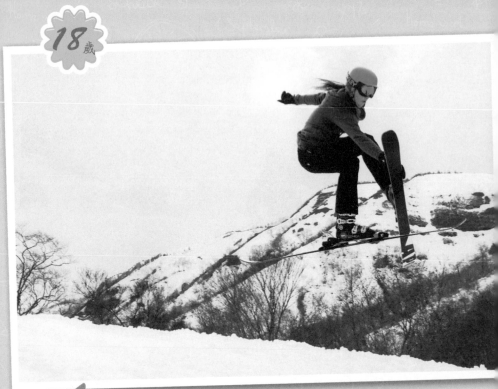

在日本長野縣白馬經營野雪塾國際滑雪學校。

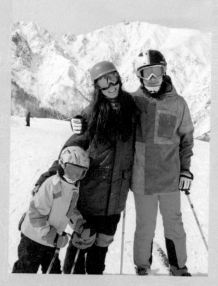

我20歲‧在日本開滑雪學校

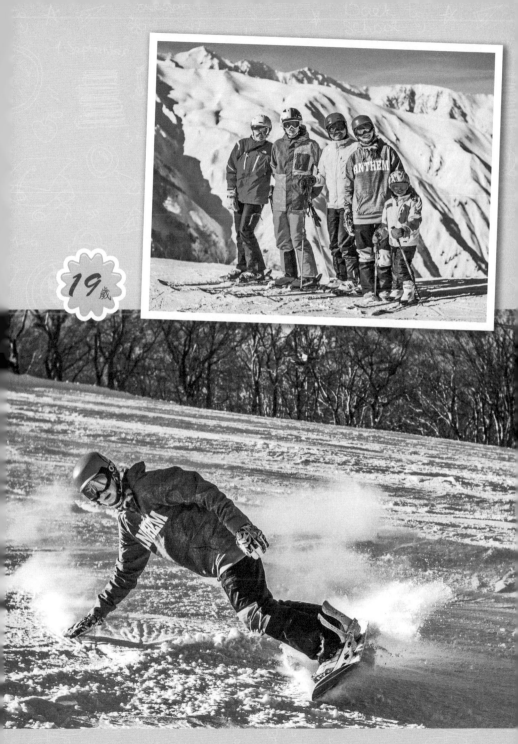

19歳

目 錄

【推薦文】

自由自在的自學 ／小野　20

明秀是世界上最棒的夥伴 ／Perry Moon　22

給孩子更不一樣的選擇 ／王湘涵　24

13 歲的小女孩要來公司實習？ ／黃建亮　26

To Be or Not To Be ／詹益鑑　28

推薦短文 ／李李仁、賓靜蓀、薛紀綱　30

Zosia, why is she the way she is ／魏多麗　32

爸媽不要怕，孩子才會長大 ／陳怡光　34

【作者序】

我的自學、運動、創業之路 ／陳明秀　36

一、自學，然後呢？──有競爭力就不怕

1. 我決定不上大學　38

2. 影視音的自學經驗　47

3. 從小培養國際移動和解決問題的能力　60

4. 從小到大的滑雪經歷　70

5. 滑冰的歷程　91

二、然後，我在日本開了一間滑雪學校

6. 不上大學，那我要做什麼？　96

7. 拿到伊林璀璨之星總冠軍之後　103

8. 決定創業到成立野雪塾之初　108

9. 我的創業夥伴 Perry　112

10. 我的滑雪教學經歷　116

三、野雪塾營運

11. 自我精進：各種自我挑戰與專業訓練　130

12. 管理與訓練　138

13. 課程的設計與招生　147

14. 行銷野雪塾　159

15. 未來：推廣與培養滑雪運動產業人才　163

附錄：滑雪豆知識　170

後記：完成出版，打破自己的界限　188

自由自在的自學

劇作家/TMS校長 **小野**

　　和明秀接觸的機會不多，但是有一幕卻是終身難忘。那次是在TMS（臺北市影視音實驗教育機構）參加雜學校的展覽結束後，我搭陳爸的便車一起回家。

　　陳爸用自己的車裝載從展覽場拆卸下來的各種看板和超大銀幕等裝備。高大的明秀不但把自己縮到後座，還從後車窗伸出一隻手緊緊扶著綁在車頂的幾塊大型看板。

　　後來一陣風把車頂的背板吹落地面，明秀要爸爸停下車子，回頭去撿背板。之後，陳爸一手開車，一手伸出窗外協助明秀扶著車頂上的大型看板。途經我家時我先下車，忍不住拍了一張他們父女扶著看板的照片。因為這張照片象徵了很多事情，包括了克服困難和面對危機。

　　因為TMS的成立，我認識了陳爸，也因此知道了明秀，一個從小自學長大的孩子。她放棄了人人羨慕的模特兒生涯，闖盪另

外一個更開濶的領域，成立了滑雪學校，奔波於世界各地。對於台灣自學的領域我只是羨慕卻很陌生，我雖然不滿意以升學考試排名，日夜穿梭在大小補習班的體制內教育，但是仍然沒有堅持讓自己的孩子們離開體制，只能用不同的態度讓孩子在體制內尋找自己的空間。

　　台灣體制外的自學生從早期的數百到數千，最近的數字竟然迅速攀升近萬人。自學的興起並非否定體制內的教育，而是著重在提升父母和孩子的教育選擇權，也算是人權的一環。這樣的教育現場代表的是一個進步社會的必然趨勢。

　　明秀的故事是一個勇敢少女成長的故事，陳爸一家三個孩子都自學的故事是一個很不一樣的家庭的故事，但是他們的故事，卻是台灣在教育改革過程中一個最令人感動的故事。

明秀是世界上最棒的夥伴

野雪塾共同創辦人
世界滑雪板選手　文彥博 *Perry Moon*

　　16歲，當我還認為基電當掉是世界末日，西門中山堂是校外生活中心，而電玩裡得分數才是人生最大成就時，明秀已經在為了實現她的夢想而在異鄉努力累積專業知識與實際經驗。

　　多數人都還在醉生夢死的18歲，明秀決定卸下人人稱羨的模特兒光環，離開溫暖的舒適圈與我一起到日本創業。

　　我知道她很能幹，有超人的學習能力與超齡的成熟。但，這個漂亮的混血小女生，人人捧在手心上，人生過得一帆風順，她能食人間煙火？

　　很快的，我們就知道事情的真相。何止人間煙火，她見過的世面、經歷過的事，大她整整一輪的我都自嘆不如。

　　除了親自下場教學、負責教練們的ski訓練以外，明秀花了許多心思在分析每一組學員提供的資料，安排最適合的教練，並事先和教練們溝通學員情況，讓他們上課前已有足夠的準備。

　　在日本創下暴風雪紀錄的那天晚上，我被困在扎幌機場，為了安全的護送教練到外派上課的雪場，不顧我的反對，她一人擔下在雪地開車的工作，不辭辛苦地連夜趕車，就為了不讓千里迢迢趕來學滑雪的學員們等待。

　　印象中最深刻的一次，是我與當時合作的廠商深夜視訊開會，我讓教練先載明秀回宿舍，她因為不滿意隔天課程的安排，而決定留在辦公室重新調整課表。凌晨兩點多會議才結束，我走出辦公用的榻榻米房間，一轉頭就看到蜷縮在燈油暖爐旁的明秀，手上還抱著她的電腦，熟睡著。

　　我輕搖醒她後，她第一句一說出口的竟是問我，因為有教練生病，隔天是不是可以代課。我說：當然可以！

　　她坐起身，打開電腦，將最終確認的課表傳到教練群組以後，微笑著關了電腦，倒下，又熟睡了過去。

　　那個瞬間我才恍然大悟，明秀超齡的表現、她的才華與能力背後是多少的付出與努力才能得到的。

　　日本鄉下，大雪紛飛的那個晚上，我找到了世界上最棒的夥伴，也看到了對於追尋夢想那股純粹力量的極致表現。

　　Cheers to the best partner anyone can ask for.

給孩子更不一樣的選擇

　　初識明秀，是因為〈下課花路米〉一個滑雪主題的外景，那天她乘著伊林璀璨之星的獎品出現，那是一台橘色的車，她說她送給陳爸當作禮物，並且放棄了跟伊林的合約（我當時想：放棄，不可惜嗎？現在不正是模特兒當道，而且混血兒很吃香呀），在節目中，她和我分享滑雪的樂趣與熱情，讓我對滑雪充滿了嚮往；而現在的明秀，已經創立了自己的滑雪學校，並且在自己熱愛的這條路上反覆確認著、前進著。

　　自學一定是條辛苦的路，也是一條有趣的路。辛苦的是你要做一些不是體制內的事，沒有一套SOP讓你跟著走，你得自己承擔風險；有趣的是，你永遠不知道會經歷哪些事、帶你到哪裡，它們可能使你對未來有一個更清晰的輪廓跟想像。一線之隔，很奇妙吧？但是人生不能重來，我們都只能操作一次。

　　我無法定論究竟是自學好，還是跟著體制好，我是一個在體制內長大的孩子，一路走來也堪稱認真學習、負責獨立、也對世界充滿嚮往，坦白說我還滿依賴這種在體制內的安全感的（當然我成長的那個年代自學還不時興）。然而有機會跳出舒適圈呢？看著像明秀這樣自學的孩子，透過自己有興趣的課程、活動來確認自己未來的方向，然後一步一步加強自己該領域的能力（修課、實習、考證照……）似乎，他們好像更快就找到自己想做的事、想成為的人，在一個好像還可以不識愁滋味的年紀，他們已經在做我們所謂「大人」能做的事了。

　　每每看到明秀更新著滑學學校的活動資訊，對於她放棄光鮮時尚圈的決定就更加了然於胸，因為那是她對於自己夠了解，以及真真切切熱愛著的事業啊！而這，是從小到大的自學方式幫助她、支持她所找到的方向。

　　如果你也跟我一樣，對於這種「反向操作」的學習方式成果感到好奇，歡迎你一起來讀一讀她的故事；如果你還跟我一樣初為人父母，那我們更應該一起來了解一下，想一想，是不是能在有限的資源裡，給孩子更不一樣的選擇。

13歲的小女孩
要來公司實習？

導演、亮相館影像總監
聯合報願景工程影像組總監
黃建亮

　　陳爸提出要求時，我嚇了一大跳，又不是寒暑假，為什麼有小朋友不上課要來實習？在大學任教多年的我，就算大學生想來實習，都要謹慎考慮許久，因為我們是一個精緻的拍攝團隊，為了得到被攝者的信任，我們對專業紀律與態度要求很高。

　　驚訝之於，我才得知，為了避免侷限於既有教育體系的缺失，是有小朋友不到學校去，在家自學成長的。也因為這樣的機緣，加上我的好奇心催生了〈宅‧私塾〉這部紀錄片的製作。經過多年來與數個自學家庭的相處，我由衷的佩服每一個選擇在家自學的家庭，為這個決定所要付出的代價，絕對遠遠超過只敢馴服於現有體制的大多數你我。

　　身為影像教育工作者近30年，深刻地體認到每一個學生都是獨一無二的個體，可惜現今台灣的學校卻只願以集體套裝生產

的方式教育我們的下一代。大家也都知道這個問題。但因為主客
觀條件能夠配合的家庭實在有限，所以膽敢挑戰陳規的家庭其實
不多。

　　現在也才20歲的明秀在幾個不同領域的優異表現，自有其先
天與後天的多重努力，背後家庭秉持信念穩定支持的力量，才是
我們最該學習的。每個從昨日世界生長的家長，如何啟發引導孩
子面對明日世界的未知人生，而不是老朽的成為阻礙他們前進的
絆腳石，如此艱難的習題我常苦思而不得其解。

　　我在想，可能該去明秀的滑雪學校上個課，看看可不可以滑
出這個作家長的命定困境。

　　但是，不曉得她收不收55歲的實習生？

To Be or Not To Be

親子動Fitmily創辦人
曾任AppWorks之初創投合夥人　詹益鑑

　　認識陳爸與明秀這對父女，原因就是這本書的兩個核心主題：「自學」跟「創業」。從幫忙介紹合作夥伴跟創業資源給野雪塾開始，到後來我成為實驗教育家長，許多經驗跟資訊都從他們身上學到不少。也因為對教育跟運動兩個領域的關注，我跟陳爸成為無話不談的好友。

　　剛認識這家人時，對陳爸與陳媽（魏多麗）在實驗教育跟多元文化的投入與堅持覺得佩服，但最讓我驚訝的是剛滿18歲的明秀，無論在什麼場合、面對多少觀眾或大人物，言談中所展現的自信跟遠超過多數同齡孩子的成熟。

　　許多台灣大學生、研究生或上班族，到了20多歲甚至30歲都無法具備的特質與能力，為什麼明秀還沒到20歲，也沒有念大學，就擁有這些？難道是天賦，還是家庭環境，又或是自學歷程給予的禮物？

　　這些疑惑，直到聽著這對父女講了許多故事，才知道明秀從

小就被鼓勵跟信任、去勇敢探索興趣與熱情所在，在中學階段就開始到處實習或打工，也經歷溜冰跟滑雪選手培訓、再參與教學的經驗；所以在共同創辦野雪塾之前，其實她已經很清楚自己的個性與特質，還有包括語言文化跟教學經歷產生的獨特優勢。

這些，其實就是我們在創業領域中所發現的，創業者的獨特性，它必須與市場匹配，產生所謂的「Founder-Market-Fit」，相較於精實創業（Lean Startup）中所提到的產品市場匹配（Product-Market-Fit, PMF）能力，更具有指標意義。

但我相信，明秀在創業前，其實不知道這些專有名詞，也不需要知道。因為從小到大的自主學習跟職場實習過程當中，其實她的家人跟她自己，就已經展現跟經歷了無數次創業者所需要的勇氣、堅持與判斷能力。

這就是為什麼我也選擇讓孩子走上實驗教育這條路。面對產業跟環境變動加劇、未來只比過去更複雜的時代，任何單一而制式的教育方式，都很難不造成框架。

自學、共學未必是最好或唯一的解答，但身為父母的我們，只能盡可能保障孩子的選擇權，尤其是他們對自己人生的選擇權利。唯有在探索過程中犯錯，才能懂得對自己負責。

面對人生與創業的許多挑戰與決定，To Be or Not To Be，明秀與家人給了勇敢而明確的示範。這本書除了滑雪，更多的是選擇與負責的勇氣。

常常有人問我，你女兒自學你不怕？不擔心以後……？

如果你也認識明秀，那麼你對自學這件事，應該就不會有這麼多的疑問了！

認識明秀，當然是因為滑雪。幾年前上小燕姐的節目，第一次遇到了Perry。明秀跟Perry的專業、細心、對教學安全的重視，甚至在滑雪中過程保護你的安全（天知道！雪場下一秒的天氣變化）這都需要許多人生經驗，才能夠具備的準確觀察力。但站在我面前的居然是一位17、18歲的大女生。

跳出傳統教育的框架，讓孩子自己去尋找學習的興趣！這簡單的兩句話，對家長來說是多麼害怕、陌生的感覺。但請您讀完這本書，體會明秀長大的過程，感受陳爸、陳媽，對孩子無比的愛心，卻又勇於放手讓孩子訓練獨立。這是現代父母、孩子們都該學習的！

我們一家人應該算是從野雪塾初創時就加入了，支持著Perry、明秀，聽著他們創業過程的點滴，很佩服也很羨慕他們兩個，能夠在這麼年輕的時候，就找到了生命中的最愛，找到了終生的興趣，並能從興趣當中跟事業做一個完美的連結。

祝福明秀，也謝謝陳爸、陳媽，讓我們身為人父人母，看到教育這件事有多重要，除了傳統教育之外，也有很多的可能！

PS：滑雪萬歲！！

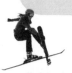

親子天下總主筆 **賓靜蓀**

推薦文

2012年第一次採訪明秀時，她還是個「喜歡物理、數學，能花五個星期完成一個大型專題」的在家自學青少女。2016年春節走郊山，巧遇陳爸全家，獨缺明秀，才知道她已經創辦「野雪塾」，在日本教滑雪。這麼多「異國風」的行動背後，除了家人大力支持，正是自學提供的養分。明秀說，她喜歡接受要自己去找解決方案的挑戰，也會想辦法在自己有興趣的議題上，找實習的機會，從做中學。在書中看到她如何不斷的「超齡」去探索、實踐、調整，人生的精彩和豐富程度，也因此「超齡」破表。祝福明秀，把更多勇敢、樂觀的正能量，傳遞給想要出發「探險」人生的大人小孩。

二座金鐘獎，最佳兒少主持人獎、崇右影藝科技大學講師 **薛紀綱**

認識明秀近十年來，我總是想大概因為她有一對很酷的爸媽，才能嘗試到那麼不同的自學人生。總有一天她就必須回歸到「體制內人生」！但沒想到，她沒有要回來，反而還越玩越大……

31

Zosia,
why is she the way she is

明秀的母親 **魏多麗** *Dorota Chen-Wernik*

It's not always easy being a mom, but believe me it's a lot of fun. Having a daughter like Zosia is probably every parent's dream. Since she was a baby we've never had any problems with her. She never cried or fussed, she never got mad or hit other children, she never asked us to buy her anything. She always had a smile on her face. The first thing everyone noticed looking at a small Zosia, were her big bright eyes and her friendly smile.

From very early on we took her with us everywhere, to restaurants, shopping, visiting friends, hiking. She was never left with a babysitter or even grandmother. This constant change of environment and meeting new people probably helped her become a person she is now, open, easily adjusting to new places and new experiences.

We as parents tried to give her a lot of freedom, starting from deciding what she wants to eat and ending with what and how she wants to learn. Being homeschooled gave Zosia a chance to learn things she

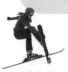

would have never learned at school - astronomy, Greek mythology, history of medicine, world geography etc. When she was younger she loved math, she could spend whole day doing only math exercises. Once she got interested in something she wanted to learn about it in great detail (this has stayed with her up to this day). And also, if she was not interested in something, there was no way to make her study it. That's why we did not object when she decided to quit figure skating after so many years on ice. And that is also why we supported her in her pursuit of skiing instructor career.

When people ask us why Zosia loves skiing and snow so much, we laugh saying that is how it was meant to be since she was skiing before she was even born. Tim and I also love skiing, so when I was pregnant we did not want to stop having fun on slopes and continued skiing. I probably skied until the second trimester of my pregnancy, and it's not because I was afraid or too uncomfortable, but because the snow melted. Later when Zosia was born, within a few months I was back on skis and Zosia was on snow. We were never afraid that children would catch a cold because of spending time outdoors in snow. And as soon as they could fit the smallest ski boots they were on slope with us.

Now that Zosia is a certified ski and snowboard instructor, the youngest child in our family, Ania is quickly learning how to ski. And not only how to go down the slope, but also how to jump and slide on rails. I wonder where will that take her?

爸媽不要怕，
孩子才會長大

明秀的父親 陳怡光

　　作為一個家長，孩子小的時候我們擔心她長得不夠快，不夠成熟懂事，但大的時候我們又擔心她長太快，太有自己的主見不聽話，因此在教養上常陷入一種「捏驚死，放驚飛」（捏在手心怕捏死，放手怕飛走）的兩難，也難怪孩子長大後仍期待父母會幫她解決一切疑難雜症，讓她繼續當個不想長大的彼得潘。

　　明秀不是一個從小立志要當大人物的小孩。雖然從3歲時就開始學滑雪，但在成長過程中，她也嘗試過當雲門舞集舞者、當花式滑冰選手、當紀錄片導演、當伊林模特兒、當電視廣告演員、當TED演講主持人、當麵包師傅、當老師和當學生，最後她下定決心，立志要開一間自己的滑雪學校，找伴一起飛到紐西蘭去考她的第二張國際滑雪指導員執照，那年她才17歲。

　　17歲對大多數的少年來說是情竇初開，是少年不識愁滋味，是升學考試壓力，是迷惘的，但對明秀來說，卻是要面對商場上

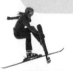

的競爭、客戶對服務品質的要求、管理比她還年長的員工等挑戰，明秀不得不很快地長大了。而現在明秀剛滿20歲，終於被台灣法律承認有完全行為能力，卻沒空當個有權無責的憤青媽寶，得直接衝到人生地不熟的異鄉去創業。

　　明秀的成長和創業經驗證實「驚驚袂著等」（猶豫就會錯失良機），只有家長放心放手才能養出「啥咪攏不驚」（什麼都不怕）的少年郎，況且青春無敵，就算年輕不是本錢，年輕也絕對有犯錯的本錢。我很慶幸明秀在年少時期就勇敢嘗試各種不同的機會，過去我對她的行為有法律上的責任，因此我對她的選擇有最終發言權，現在解除責任後，我們之間的關係變成更像是夥伴，而非父女，我得用道理來說服她接受我的意見，而當我們的意見相歧時，她也沒有義務接受我的答案，就算是恁爸昧爽（你爸我不高興）但情勢還是比人強啊！

我的自學、運動、創業之路

陳明秀

　　從小，我就知道自己跟別人不一樣。首先，最明顯的是，我是一個台灣爸爸和波蘭媽媽生的混血兒。我4歲的時候，我們家搬到了台灣。我長得跟其他人看起來都很不一樣，我會因為有人認為我是美國人而變得非常沮喪，雖然這點某種程度上也對，因為我在美國出生，所以也算是個美國人。

　　我很快就克服沮喪，並且學會以我父母的文化為榮。只要身在台灣，我被問到從哪裡來的話，我會回答說，我的媽媽是波蘭人，接著會講一些波蘭有趣的事，當個聰明的小傢伙。我在波蘭的時候則相反，我會講一些台灣的事。我為自己能「教育」其他人：「不，波蘭不是荷蘭，也不是芬蘭。」而感到自豪，同時，是的，波蘭在歐洲。實際上，是位於歐陸中心。

　　認識我爸爸的人都知道他還滿叛逆的，不管是在科技或教育領域，他都會不斷努力找出哪些是新的、創新的和進步的。另一方面，我媽媽是我認識最聰明的女人，在尋找更好的教材或只是搜尋我們問題的解答上，她都非常有智慧。

　　在我的生活和教育中，我的父母（尤其是我爸爸）會督促我

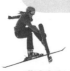

打破規範，去嘗試新事物，一點一點地克服我的恐懼。我可以放心大膽地說，這樣做絕對有用，因為現在我總是不斷努力去做一點點改變，我也具備不斷吸收資訊的動力。

由於我們家有這樣多采多姿的故事，有線和無線電視新聞台開始報導我們家，電視台和雜誌記者開始關注我們，就一點也不令人意外。但不知為何，報導中總是會有一些內容是關於：在家自學、賣麵包、溜冰、更多在家自學、當模特兒，最後就是關於創業開滑雪學校的報導。

2012年，我爸媽寫了自己的書《我家就是國際學校》，隨書做了許多宣傳。在那段期間，我也開始受邀去做兩小時的演講，不過只是說說我自己的自學經驗。

所有的訪談和碰面時，總會碰到同樣的問題，其中我「最喜歡」的是：「妳在家自學，那要怎麼交朋友？」或類似的問題。我每次的回答都不太相同，但我最想做的是自動回覆。

前述這些全都讓我產生了下列想法：「寫這本書的理由」。

首先，我想要回答其中幾個問題。

其次，這是我督促自己超越界限和各種可能性的另一種嘗試。

寫這本書的過程對我來說是一個美好的學習歷程，希望大家也能從中學到很多東西，而且請永遠不要忘了，經常嘗試一點點不一樣，並持續問問題。

My Way to Homeschooling, Sports, and Entrepreneurship

Zosia Chen-Wernik

Ever since I was young, I knew I was different. Different in all kinds of ways. First of all, the obvious: I'm a mixed kid with a Taiwanese Dad and a Polish Mom. When I was four years old, my family moved to Taiwan. I looked different from everyone else and would get pretty frustrated when people would assume I'm American, which technically was true, but not in a way they thought, I was born in the US, automatically becoming a US citizen.

I quickly got over the frustration and learned to be proud of my parents' cultures. Whenever in Taiwan, I would get asked about where I'm from, I would answer that my Mom is Polish and follow up with fun facts about Poland - being the little smart-ass I was. Same thing would happen whenever I would be in Poland, I would talk about Taiwan. I was very proud of myself for "educating" people that, no, Poland isn't Holland or Finland, and yes, it is in Europe. Right in the center actually.

Anyone who has met my Dad knows that he's a little bit of a rebel and is constantly striving to find out what's new, innovative and progressive, no matter if it's technology or education related. My Mom on the other hand, is the smartest woman I know and is extremely resourceful when it comes to searching for better educational materials or just looking for answers to our questions.

Throughout my life and education, my parents (especially my Dad) would nudge me to break out of the norm and try new things and little by little conquer my fears. I can safely say it definitely worked, because now I'm always striving to be just a little different and I have a constant drive to absorb information.

With such a colorful backstory, it wasn't a surprise when the 24h TV news networks spotted my family, and TV crews and magazine reporters started taking a notice of us. Somehow, there was always something to talk about: homeschooling, selling bread, ice-skating, more homeschooling, modeling and eventually reports about setting up a ski school.

In the year 2012 my parents wrote their own book, and with it came a lot of publicity. Around that time I also started getting invited to give up to two-hour-long presentations just talking about my experiences.

All these interviews, meet and greets and talks always brought back the same set of questions. My "favorite" question was: "If you're homeschooled, how do you make friends?", or something along these lines. My answer would vary each time, last thing I wanted to do is to give an automated response.

All of this brings me to "why is this book a thing"?

First of all, I want to answer some of the questions. Second, this is yet another part of me trying to nudge on boundaries and possibilities.

This has been yet another great learning experience for me, and I hope you, the reader, also learn a lot from it, and never forget to try to be just a little different and keep asking questions.

自學，然後呢？

——有競爭力就不怕

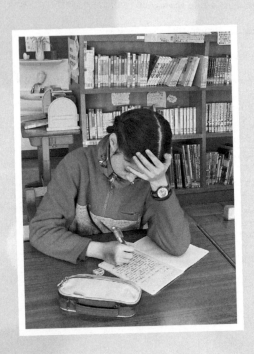

我從小在家自學，不用去學校，因此有足夠的時間能深入學習我有興趣的主題，比如滑冰與滑雪，學習和上課不只是為了應付考試。

到了 18 歲，我決定不上大學，但並不表示未來的我不會改變主意。也許我之後的工作需要大學文憑或我覺得學識有所不足，那時候或許我就會去念大學。

我覺得不管幾歲，或上不上大學，都要很清楚自己想做什麼，需要什麼，然後努力朝那個目標去試驗、盡力去做。

1

我決定
不上大學

　　自學到了國三、高中階段，就開始不斷有人問我：「妳大學要念什麼科系？」跟我說上了大學之後，可以交到很多同齡的朋友，一起做研究，一起玩。可能因為我是混血兒，有著西方女孩的外貌，說著流利的英語，又在自學家庭中長大，有不少人會說：「妳要念大學就去美國啊，那邊的大學很自由……」

　　雖然聽過美國大學的許多美好事，但我從來沒有去美國念書的夢想。我的夢想是開一間滑雪學校。

去大學旁聽

　　雖然沒有想過要去美國念大學，不過我對大學的一些課程還是頗有興趣，由於自學，時間相對自由，我就開始了大學旁聽的學習方式。

　　第一次去大學旁聽是在我國中三年級時，當時一位自學好友施密娜建議我和她一起去北藝大（台北藝術大學）聽許博允老師開的一門有關設計的通識課，每週有不同專業的講者來分享他們的作品和工作及創作的經驗。後來因為從家裡到關渡的北藝大

交通很不方便，那堂課我只旁聽了一學期就結束了。我覺得在大學，即使是研究所的課，也是坐著聽老師講話，偶而有一些討論的機會，但不多。

國三暑假的時候，我參加了由世新大學及新北市有線電視協會共同辦理的「小主播與紀錄片工作坊」，認識了傳播學院廣電系的黃聿清老師。在我高中一年級時發現自己確實對影視很有興趣，加上從家裡到木柵的交通也不像每週跑關渡那麼不方便，於是選擇去世新大學旁聽。

我當時旁聽的課程是「廣電市場規劃與行銷」。聿清老師教我們，沒有好的企劃書就收不到足夠的資金，沒有足夠的資金就只好掏出自己口袋的錢資助整個製作。一個好的企劃書，除了明確的呈現對作品的想像，還要精準的估出預算。寫企劃書的能力不只在拍片的時候很實用，創業或辦活動時也會經過相似的過程。宣傳與行銷也非常重要，因為完成的作品要給誰看或賣給誰，就要靠宣傳及行銷來吸引大家的注意。

此外，我還學到如何寫企劃書。聿清老師會給我們一個樣本，教我們如何拿捏幾個重點，將重點寫成一份大綱，我覺得頗

有收穫。雖然寫企劃看似很簡單，大綱寫好後，就把內容填一填；基本上就是這樣，但是光如何填就可以講一個學期，因為班上同學的程度不一，老師的進度得要顧及每一位同學都能完成，上課時還得先讓同學們想一下有哪些點子，做些腦力激盪。說實話，一整個學期下來學到的內容，我認為大概只要兩三週就可以學完。

從國三到高一，我旁聽並觀察了一年多的大學生活，結果發現台灣的大學跟高中、國中比較起來，上課時並沒有太大的差異。

再比較以前主題夏令營的上課方式，跟大學的上課方式真的完全不同，在體制內上課的學習，時間拖得很長，很多課程僅靠老師講授內容，缺乏實作，內容也往往不夠即時。對我來說，如

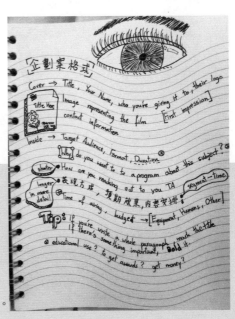

我在世新大學上課的筆記很有創意。

果想要到哪裡去學習經驗，我就會想辦法找到那個機會。如果有實習機會，其實我就不需要讀大學，去上一些我認為自己不需要的課程。

陳爸的話 讓孩子有更多不一樣的機會

我覺得我可以讓我的小孩做不一樣的選擇，讓他有更多機會去嘗試一些更好玩的事情，多嘗試就知道自己有沒有興趣，有興趣就有熱情，學習也就會長久。我不希望他們待在學校裡面接受制式教育，長成沒有自己想法的人。

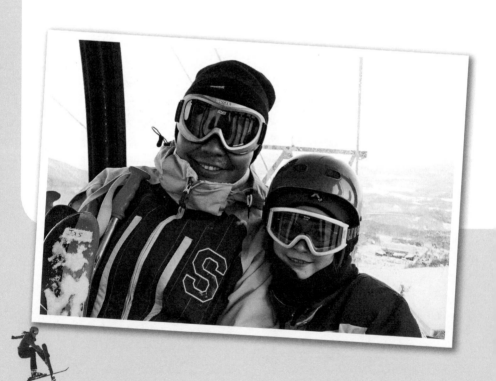

2

影視音的
自學經驗

前面提過，我國中時期就參加過一些影視音的夏令營，後來對影視音相關的學習就越來越有興趣。

亮相館的實習經驗

13歲那年暑假，我到亮相館影像文化實習。這個機緣很有趣，那一年暑假我媽媽帶弟弟明哲回波蘭，只剩我和爸爸在台灣。通常媽媽會在家裡監督我上課。這次雖然有交代功課讓我自己做，功課完成後就有許多空閒的時間。我爸爸知道我對拍片有興趣，就去問他朋友黃建亮導演：「你們會不會介意我女兒跟著你們跑來跑去？她什麼都可以幫你們做。」黃建亮導演同意了。

剛去黃建亮導演的影像工作坊「亮相館影像文化」實習的時候，亮相館的工作人員看我一個小女生，也不知道要給我什麼樣的工作，就叫我坐在辦公室裡幫忙做聽打。但他們很快發現我打字很慢，很沒效率，於是就讓我偶爾跟著他們出外景，幫忙扛腳架，或在攝影師調對焦和打燈的時候坐在椅子上當定位替身。對影像工作者而言，這些事情非常基本，但對我這個初學者來說，

卻是在很短的時間內學到了很多。

　　有一次，亮相館要去Discovery頻道提案。那是一個非常正式的場合，很多製片團隊都來爭取這個大案子。亮相館準備了很多簡報，也拍了類似預告片的片花。簡報是針對外國人提案，所以提案內容要用英文，黃建亮導演當時竟然決定「叫明秀去簡報」。陳爸知道這件事後，說我膽子很大，底下都是外國人，一個小女生還敢上台用英文介紹不是她做的簡報。其實我當時真的有點天真不太進入狀況，不知道Discovery的案子規模有多大，有點初生之犢不畏虎的感覺。

　　當時我還滿驚訝亮相館的工作人員對待我的方式不像對待一個13歲的小孩，而幾乎是把我當成一個成年有責任的工作夥伴。他們常常問我「明秀，妳可不可以幫忙做這件事？可不可以幫忙拿這個東西？」唯一不會請我幫忙的就是開車。在亮相館實習的過程當中，我非常樂意做我有能力做的事，也會主動去問還可以做什麼。

　　雖然我在亮相館只待了一個暑假，並不算太久，但是體驗了很多事情，學習到非常多事情，也觀察到一支專業的影像製作團

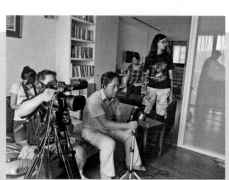

亮相館也有來我們家拍
〈宅‧私塾〉紀錄片。

隊如何分工合作。在過程當中，我明白了影像工作有多麼辛苦，但我沒有因此而想要放棄繼續追求這個興趣，反倒對製片和實習更有熱情。

那年暑假，除了亮相館，我還參與公共電視兒童節目〈下課花路米〉的外景及攝影棚內的拍攝過程。這三個不一樣規模的團隊都在拍節目，但工作人員人數差異很大。亮相館出機去拍訪問，通常只有一部車和四、五個人；〈下課花路米〉出外景則約十人左右，棚內拍攝一般則是多幾倍。人多或人少，都不會有人閒著沒事做，或不知道該做什麼。我覺得這就是一個成功的團隊，術業有專攻，大家各自依據專業去分配工作，英文比較好的人就幫忙翻譯、駕駛技術比較好的人就開車、記憶好行政能力強的人就負責買飲料和便當。

14歲時拍了第一部短片

〈滑出自己的夢〉是我第一次擔任攝影和剪接。

陳爸在《公視之友》月刊上看到「第五屆台灣國際兒童影展

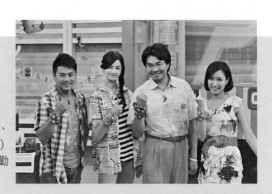

和爸爸、湘涵姐姐、小兵哥哥（薛紀綱）一起上捐款挺公視勸募活動。

陳爸的話

　　我的朋友黃建亮導演，他是亮相館影像文化的老闆，也是大學老師。我最早是在滑冰場認識他老婆——公視新聞主播陳姝君，當時跟她聊到明秀想要學習影視方面的東西，可是以她的年齡，應該沒有人要給她機會。她說她老公在拍紀錄片，是導演，就很熱情的介紹給我。於是我就去找黃建亮，一開始他也是面有難色，因為他從來沒用過國中一年級的實習生，研究所一年級的學生也許還可以考慮。他問，「明秀會什麼？」我說，「她跟你的學生一樣什麼都不會，你就把她當一般的實習生，看你可以讓她做什麼？」他想了很久，才答應讓明秀試試看。一開始是讓明秀坐在辦公室裡戴著耳機聽拍攝回來的影片打字，可是明秀聽打很慢，不過黃建亮人很好，願意給她機會嘗試，拍片也會帶著她。

　　那是拍〈滑出自己的夢〉之前，所以明秀當時是13歲，國一的時候就去做實習生了。我覺得大人把她當一回事，是因為她表現出來的態度是成熟的，跟其他同齡的孩子比，她真的比較成熟。亮相館也是那時候認識了「自學」，後來他們就拍了一支跟自學有關的紀錄片叫〈宅‧私塾Home School〉。

宅‧私塾Home School臉書粉絲頁
https://goo.gl/EUZniK

小導演大夢想」的徵片廣告，但是參賽資格需要有一個團隊，所以我找了兩個自學的朋友張恬欣和張又心一起組隊參賽。陳爸擔任我們所謂的老師，代表我們去參加公視（公共電視）舉辦的第五屆台灣國際兒童影展「小導演大夢想工作坊」影像創作入門研習，教老師如何指導學生拍片。然後，公視安排了一位監製幫我們，他是公視的導演謝禮安。在企劃、拍攝和剪輯的過程中，謝導演幫了我們非常多的忙，接著就是正式開始拍片了。

我們三位自學生合作寫了一個短片的企劃案。這個企劃後來拍成了10分鐘的紀錄片〈滑出自己的夢〉，內容是講在台灣的花式滑冰選手，即使是為了出國比賽，還是只能用冰場對公眾開放的時段練習，不但很危險而且效果極差。雖然出國比賽的成績也不能用來升學加分，但選手還是積極投入，因為比賽為的不是分數，而是要不斷自我挑戰。

拍片過程很有趣，也學到很多，譬如：如何進行訪問、收

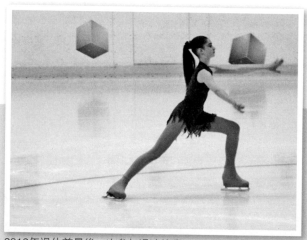

2012年退休前最後一次參加滑冰比賽。

音、打光、聯絡受訪者等。我觀察到學生拍的影片最大的問題都在收音，所以我還特地買了一支專業的指向性麥克風。

拍完之後，我們還要學習專業的影音編輯軟體（Edius），並要耗時耗力地剪輯，自己配上旁白之後，把受訪者的談話內容聽打成逐字稿，再後製成字幕。製作過程雖然辛苦，但也讓我在14歲時就有完整的影像製作經驗。後來〈滑出自己的夢〉也入圍了2012年第五屆台灣國際兒童影展，在YouTube上面累積超過3萬次點閱。

現在回想起來，2011～2012年，我做了好多事，五月底開始參加兒童影展活動，七月去亮相館實習，八月去泰國參加滑冰比賽，2011年底終於將影片剪輯完成送去參賽。同時又準備要飛去加拿大訓練滑雪及考滑雪教練執照。

這一連串的事情都不在我的自學計畫書裡面，也沒有人預期會發生，真的是計畫趕不上變化。因為那年暑假我媽媽不在台灣，陳爸就引導著我跑來跑去做東做西，探索及發展我的興趣，於是有了這些意外的成果。

第五屆台灣國際兒童影展小導演大夢想——
滑出自己的夢
https://goo.gl/2UGfki

製作〈滑出自己的夢〉是我第一次接觸影像剪輯軟體。那時候我們的監製謝禮安建議我使用的剪輯軟體是Edius 5，我玩一玩很快就上手了。之後才發現那個剪輯軟體是國內許多電視台在使用的專業軟體，其實一點都不簡單。〈滑出自己的夢〉結束了以後，我還想繼續玩剪輯，於是開始開始記錄週遭的人事物。

我從來沒有上過任何的電腦軟體課程，不管是影片剪輯、文字及圖片編輯或試算表，都是我自己摸索出來的；有問題的時

陳爸的話 | **電視節目收音不好的原因**

我在2016年受臺北市政府邀請，和政治大學的鄭同僚教授共同籌辦了一所技術型實驗高中「臺北市影視音實驗教育機構（TMS）」。這所學校是以培育電影、電視、流行音樂等產業的幕後人才為主，畢業後能夠投入產業擔任基礎人才。我們發現許多學生在拍攝的時候不太重視聲音，因為台灣電視節目都有字幕，而且在重點時刻還會跳出很大的字，因此觀眾習慣了看字幕，而不是聽節目。為此，TMS特別聘了一位電視電影的錄音師作為專任老師，就是希望能提升學生製作影片時的收音品質。

候，就上網找解決的方式，或是問我爸爸要如何簡化試算表的公式。我對上電腦軟體課完全沒興趣，因為我在國小時上過學校的電腦課，完全傻眼，無法理解為什麼會有人用那種死板的方式教電腦。電腦跟影視音一樣發展得很快，每年都有新的程式、新的版本或新的器材出來，靠書本或過時的課程內容學習，很難跟得上現實產業發展的速度。自己摸索電腦軟體的另一個優勢，是可以發現新功能或隱藏的鍵盤快速鍵，那感覺就像挖到寶一樣。如

陳爸的話　**自學企畫書是什麼？**

　　孩子要申請在家自學，家長需撰寫自學計畫書，經戶籍所在地的教育局實驗教育審議會通過後才實施。計畫內容包括目的、方式、課程內容、師資、教材、評量方式、需要用到學校的資源和預期成效等。由於計畫書是在孩子開始自學前一學期提出，因此常常無法反應課程進行中的變化。相關內容請參考《我家就是國際學校》（修訂版，附自學手冊）。

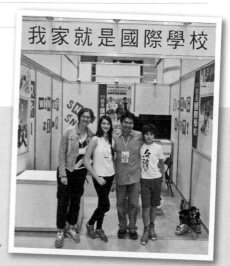

2013年在台灣國際滑雪博覽會參展。

果在網路上或電影裡看到一種特效，我就會去研究那是怎麼做出來的，我使用的軟體能不能模仿出那樣的效果，以及能模仿到什麼樣的程度？

實習是我的學習方式之一

我一找到有趣的事情就會想要全力去研究及嘗試。我想要經營自己的YouTube頻道，就會一直看YouTube，不只浪費時間看搞笑影片，也會觀察每支YouTube的影片形式與他們製作的過程。

13歲時，我在影像上有些進展，開始經營自己的頻道，偶爾會放一些影片上去。媽媽生日時，我用影片剪輯軟體像魔法般變出了自己的雙胞胎，兩人合唱改過歌詞的電影〈真善美〉配樂「My Favorite Things（我最喜歡的事）」MV，送給她當禮物；父親節用微軟小畫家做出動畫MV，去旅遊或參加活動時也會做完整的紀錄。

 · 明秀的頻道 https://goo.gl/SV75ng

 · 野雪塾的頻道 https://goo.gl/xqKnWq

 · 陳媽祝壽影片 https://goo.gl/DTvoVK

 · 陳爸祝壽動畫影片 https://goo.gl/AAAfSj

　　後來成立了「野雪塾」滑雪學校，我也另外開了一個滑雪學校的頻道，在那裡推出不同的宣傳及教學影片，之後也會做滑雪課程的紀錄。

　　我很喜歡在一個繁忙的環境下解決問題，尋找答案。當初會知道Windells Camp有這個工作機會的管道很特別，是我自學朋友Johnny的爸爸Jim得知我在經營滑雪學校，留下他朋友Dan的聯絡方式給我。Dan在台灣已經住了十幾年，但他正打算回美國幫忙經營一個滑雪夏令營。我的創業夥伴Perry當時一聽到夏令營的名字是Windells Camp， 眼睛就發亮了，原來High Cascade Snowboard Camp和 Windells Camp是美國最大、經營最久的滑雪夏令營。許多花式滑雪國手都是那邊出身的。

　　Windells Camp 與High Cascade Snowboard 打算收多一點中國來的學生及培訓中國冬季奧運選手，所以我和Perry都投了履歷，因為我們的中文能力是一個滿好的優勢。

　　我之前已經擔任過類似老師和保母的角色，所以我決定在

Mt.Hood。我每天要開的車。

Windells Camp當生活輔導員，Perry則在High Cascade擔任滑雪教練。這兩個夏令營分別教ski和snowboard滑雪，兩個營隊之間距離25分鐘左右的車程。

擔任滑雪夏令營的小隊輔工作很辛苦也很忙，早上六點多要叫我負責的小隊10多位小朋友起床，他們年紀在9~19歲。我陪他們吃早餐，確認他們的滑雪器材、服裝和午餐都準備好了，然後送他們上接駁車。接著我們這些小隊輔們要抓緊時間，打掃自己和同隊裡的小朋友共用的宿舍，再趕緊開車或搭朋友的車上山去滑雪。

我們在山上有三個多小時的自由滑雪時間，享受私人的極限滑雪公園和只需穿一層薄薄的帽T就可以滑的夏季滑雪。下午三點左右回到營地之後，忙碌的一天才剛開始。因為我們這些小隊輔要負責辦遊戲及活動、顧跳彈簧床的小朋友的安全、顧滑板公園、在小賣鋪做烤三明治，還要販賣糖果、冰淇淋及飲料。到了晚上九點半，太陽終於要下山了，我們得確認小朋友都回到宿舍，十點半關燈睡覺。

在 Mt. Hood 坐纜車上山的風景。

　　我以前在大學旁聽時，看到學生只要遇到瓶頸，有問題就去問老師，請老師幫忙解決問題和找答案，這跟我從小自學的經驗完全不同，這就是自學生和學校學生最大的不同點，體制內的學生從小學校就教他們所有問題只有一個標準答案、一種解決方法，但自學生卻要自己想出盡可能多的答案和做法。

　　2016年是我第一次到Windells Camp工作，出狀況、有問題無法自己解決就會去問其他比較有經驗的員工。到了2017年，我第二次去，遇到的Windells Camp員工中有80%是第一次在那裡工作，所以很多人剛開始遇到困難還不知道如何處理，尤其是小隊輔部門裡的新人特別多，除了必須解決自己的事情以外，我還得幫忙解決別人的困境，所以臨場反應和解決問題的能力就非常重要。

第一梯次我帶的滑板男孩。

第五梯次我帶的女孩。

3

從小培養
國際移動和
解決問題的能力

野雪塾滑雪學校位於日本，單獨前往日本對我來說是輕而易舉的事情，因為我從小就被訓練要有國際移動的能力。

　　從小我們全家每年都會回去媽媽的故鄉波蘭，在那裡住上一整個月。我們會全家一同前往，但我爸爸因為工作的關係，有時會晚一兩個禮拜到波蘭或早一兩個禮拜回台灣。我10歲、弟弟明哲5歲時，爸媽對我們說：「你們可以自己搭飛機了。」

　　實際上，我們全家是搭同一班飛機，但座位分開。再過一兩年，我們不只在飛機上分開坐，在機場行動也是我和明哲要自己找路。我們通常會在德國的法蘭克福機場轉機，那是個相當大的機場，而且去波蘭華沙至少要轉機兩次。我和明哲就要自己想辦法過海關、搭電車、找登機門。機場雖然大但無法隨便離開，我們也跑不到哪裡去，爸媽知道我們就在機場裡面繞來繞去，偶爾也會「不小心」巧遇。

　　15歲那一年，我第一次自己一個人從台灣飛往波蘭。旅途中要在歐洲的機場轉機，幸好方向指標寫的是英文。爸媽放手讓我自己想辦法找出路的過程，讓我長大之後去日本或其他國家，都能自己獨立搭機、也能一個人去旅行。

18歲考到駕照之後，我又多了一種行動模式。通過考試取得駕照的那天，剛好我要飛往日本，所以我拿到駕照後沒有在台灣上路的經驗，就直接先在日本的路上開車。我的開車經驗馬上從零到一百，各式各樣的狀況都遇過，像是沒路燈的黑夜、大雪、大雨……等，都經歷過。在日本開車是右駕，台灣和美國是左駕，每隔幾個月都要換邊開車，但我都適應得很好。冬天駕駛最緊張的不是遇到下大雪，而是在雨後開車。濕雪或下雨過後，如果突然降溫，路面會結冰，車子容易打滑，不小心駕駛就很容易發生意外。

　　現在經營野雪塾滑雪學校，我的責任之一是安排學員的集合地點和飯店至雪場的接送。假設當天有三組學員：A、B、C，每組住在不同地方，離雪場的距離也不一樣。我就必須以最少的趟數、最短的時間去安排路線，同時也要考慮車子有幾輛，是幾人座，由哪一位教練接送，整個行程安排就是一道數學計算題，算

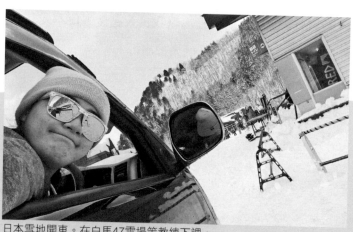

日本雪地開車。在白馬47雪場等教練下課。

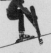

出答案後就要與學員確認接送時間是否方便，隔天也要確保我們會準時接送。

我事前都做足了功課，除了要了解白馬村當地的地理環境，清楚知道每個學生的住宿地點，才能安排接送路線，同時也要了解當天的氣候和路況，才能估算到達的時間。看似簡單的接送，其實很多細節都必須在事前就準備到位。

此外，日本的應酬文化經常要喝酒，所以我和Perry為了交朋友或談正事，必須和他們一起去應酬。在日本要滿20歲才能飲酒，所以都是由Perry負責喝酒，我負責開車，有時我得在三更半夜的黑暗中冒著大風雪開著10人座的小巴回宿舍。

在美國西岸的夏令營工作時，我幾乎每天都要開40分鐘的車上山。開著一台破舊的14人座廂型車，車內載滿等不及滑雪的小朋友，車頂上堆滿他們的雪板，下午滑完雪還要載他們下山回營地。每天早上，負責開車的小隊輔或教練都必須在出發之前檢驗

每日接送安排。

車子的狀況，因此我學會了怎麼測量機油、煞車油、變速箱油、水箱水位、換電池、換輪胎、甚至車子發不動該怎麼處理。如果不是因為在美國工作的需要，我應該沒機會學到這些非常有用的技能。

先學會摔倒，就能避免滑雪受傷

除了開車要小心，滑雪的安全也非常重要。雖然滑雪是一項極限運動，有一定的危險性，但我們可以透過學習如何摔倒，大大減少受傷機率及嚴重性。

2009年我11歲，在日本長野縣野澤溫泉雪場訓練。一大早就開始穿旗門，每趟路線都一模一樣，不斷地反覆練習。正要結束第三、四趟，我繞過最後一個旗門，滑進狹窄人多的連接道，心想著要趕快滑到纜車站，在纜車上休息。可能前一天晚上沒睡

在Windells修車。

飽，我有點恍惚，前一秒還在連接道上衝刺，下一秒就在連接道小橋底下的溪流旁。

我緊張的東張西望，記不得事情是怎麼發生的。雖然至今我還是不太清楚，我猜測是正要過橋前，我蹲下衝刺的姿勢限制了我的視線，右側突然出現了一位滑雪板的人，害我緊急往左切，繞過了圍欄網，滑進橋下的小溪流旁。

我傻傻地坐在那裡，橋上的人咻咻地滑過，沒人發現我卡在橋底下，於是我必須自己想辦法爬出來，唯一的出路是爬出比我還高的鬆雪牆，原本我還拿著雪板往上爬，但後來發現爬不出去，只好放棄雪板，自己爬出去求救。回到雪道的那一刻，一位我認識的日籍女教練正要滑過，我趕緊把她攔下來，請她幫我把雪板和雪杖從橋底下拿上來。

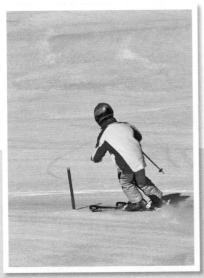

反覆練習穿旗門。

雖然「掉進橋底下」聽起來很嚴重，但所幸我沒有受傷。有了這個經驗後，我開始特別注意自己在滑雪時做什麼，因為只要一個不留意可能就會發生不可預知的後果。

　　我至今還沒因滑雪嚴重受傷過，或許是從小練芭蕾舞和花式滑冰，使我不只筋軟，平衡感好，反應也比較快。要知道如何安全地跌倒很重要，很多人以為越會滑雪，挑戰高難度的滑道或做出比較危險的動作，受傷的機率就會比初學者更高，其實這是個錯誤的觀念。受傷機率最高的階段是剛開始學滑雪的時候，因為初學者「不會摔」，而學會正確的跌倒的動作，其實是滑雪教學

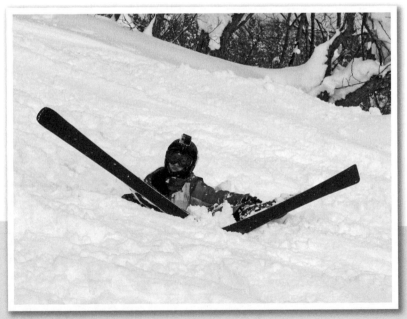

雪多到一不小心就卡住了。

很重要的一個步驟。

　　沒有滑雪教練能對自己的學員保證不會跌倒，但教練能教學生用保護自己和他人安全的方式跌倒。初學者在學煞車時，經常會突然腿軟或嚇到煞不住，失控停不下來時該怎麼辦？不管是ski（雙板滑雪）還是snowboard（單板滑雪），只要一發現自己失控停不住或無法控制方向時，就應該儘快讓自己安全地跌倒。失控越久，滑行速度就會越快，不但跌倒時撞擊力越強，而且更無法控制方向，可能會撞到樹、撞人或滑入鬆雪坑。滑ski最不適合的跌倒方式就是兩腿打開時往後坐，一來，這樣膝蓋會承受很大的

陳媽的話　我的女兒夠堅強！

　　明秀從橋上滑到小溪旁邊時，我就在賽道的起跑點，從上面看小孩過旗門。滑在明秀後面的小孩已經坐纜車上來了，可是她還沒有出現，我開始擔心為什麼她還沒上來。問其他的小孩有沒有看到明秀，他們說沒有。那時候我就很快衝下去找她。一到橋上就看到她和日本教練從下面的鬆雪出來了。明秀很緊張但馬上跟我解釋發生什麼事。我問她要不要休息，她回說想繼續練穿旗門。Tough girl！

壓力，筋不軟或年紀比較大的人會不太舒服；二來，坐下去的時候如果兩隻腳靠得比較近，屁股直接坐上雪板，不但不會減速，反而會加速。當身體往後仰時，身體的重量不在雪板上控制讓速度慢下來，中心也比較低，又不能控制方向，就會很危險。除非是練到像我可以把失控的姿勢當成跑車過彎在滑，不然通常會受傷。

滑snowboard的初學者需要花比較多時間去抓到雙腳綁在一張板子上站起來的重心位置，因此在練習的過程中會需要重複跪下和坐下。我強烈建議初學者要穿護膝及護臀，以減少膝蓋和臀部所承受的撞擊力。如果不穿護膝或護臀，頂多會有小小的瘀青，不會太嚴重，但還是要特別小心，跌倒時絕對不要用手掌撐地，因為我們的手腕比較脆弱，承受不了全身的重量。穿著護膝和護臀也會讓初學者比較敢在快跌倒時用膝蓋或臀部著地，避免身體其他部位受傷。

另外，在雪場以外也要注意安全喔！像日本降雪量大的地方，雪場旁的大街小巷或路旁的人行道都會積滿厚厚的雪，但在雪的底下又會有冰。積雪在遇到下雨或天氣較熱的時候會融化成

積水，但到了晚上氣溫降到零度以下時，水又結冰，然後冰上又下了一層雪，這時候就成為暗殺我們滑倒的陷阱。雖然我習慣也知道在雪冰上走路的訣竅，但偶爾還是會被不小心摔一大跤。印象最深刻的是15歲那一年，一天早上要出門去滑雪，樓梯完全被積雪覆蓋住，我剛要下樓梯時滑了一跤，連人帶板子往下滑了五個階梯，臀部側邊重重地摔在地上，結果跌撞出一大片瘀青，連續好幾天滑雪、走路、坐下、站立時都會痛，現在想起來還是會痛。

要練到像明秀這樣可以把失控屁股坐在雪板上姿勢，變成在林道賽車的模式，需要很好的腿力和平衡感。
https://goo.gl/oFcViF

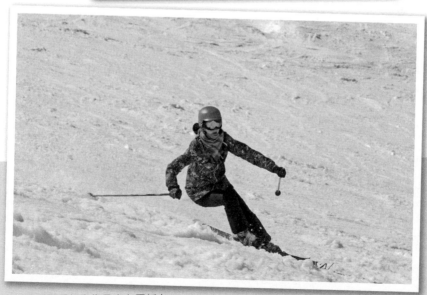
高速過彎看起來像是坐在雪板上。

4

從小到大的
滑雪經歷

我第一次的滑雪經驗是還在媽媽肚子裡。3歲時第一次自己穿著雪板滑雪，那是在美國加州的Lake Tahoe雪場。

4歲時我們搬回台灣，因為忙著搬家，那一年冬天沒去滑雪。5歲之後我們全家人每年至少會去滑雪一次，大部分都是去日本。為什麼去日本而不去其他國家呢？因為日本近、沒有時差、食物好吃、購物方便、語言也可以溝通，而且陳爸會基本的日語會話。

剛開始幾年冬天去日本時，我們多半不會安排多餘的觀光行程，就連續滑6天雪，在當地找能用英語教學的滑雪學校。上課的時候，教練會設計一些遊戲和關卡，給我跟其他一起上課的小朋友玩，也會帶我們去衝樹林或跳小跳台。我從小就很喜歡速度與刺激，因此就越來越喜愛滑雪。

後來幾年，我們家在日本待的時間就比較久，從數週到一個

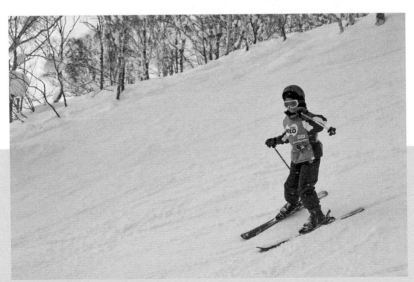

2005年在北海道二世谷衝衝衝。

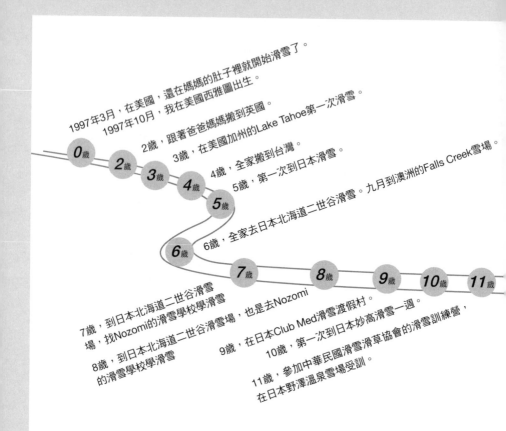

1997年3月，在美國，還在媽媽的肚子裡就開始滑雪了。

1997年10月，我在美國西雅圖出生。

2歲，跟著爸爸媽媽搬到英國。

3歲，在美國加州的Lake Tahoe第一次滑雪。

4歲，全家搬到台灣。

5歲，第一次到日本滑雪。

6歲，全家去日本北海道二世谷滑雪。九月到澳洲的Falls Creek雪場。

7歲，到日本北海道二世谷滑雪場，找Nozomi的滑雪學校學滑雪。

8歲，到日本北海道二世谷滑雪場，也是去Nozomi的滑雪學校學滑雪。

9歲，在日本Club Med滑雪渡假村。

10歲，第一次到日本妙高滑雪一週。

11歲，參加中華民國滑雪滑草協會的滑雪訓練營，在日本野澤溫泉雪場受訓。

我20歲‧在日本開滑雪學校

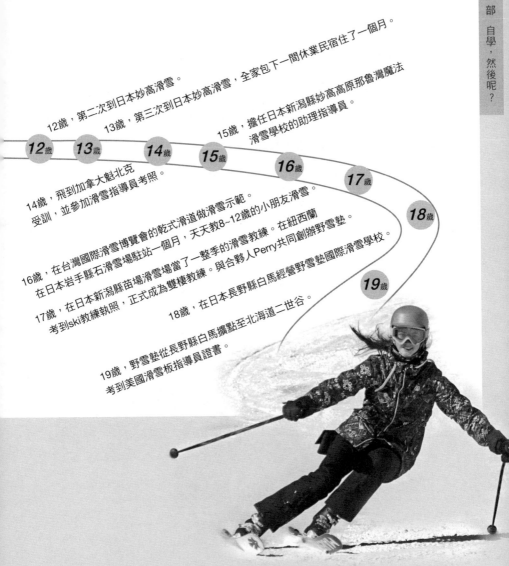

12歲，第二次到日本妙高滑雪。

13歲，第三次到日本妙高滑雪，全家包下一間休業民宿住了一個月。

15歲，擔任日本新潟縣妙高高原那魯灣魔法滑雪學校的助理指導員。

12歲　　**13**歲　　**14**歲　　**15**歲　　**16**歲　　**17**歲　　**18**歲

19歲

14歲，飛到加拿大魁北克受訓，並參加滑雪指導員考照。

16歲，在台灣國際滑雪博覽會的乾式滑道做滑雪示範。
在日本岩手縣石滑雪場駐站一個月，天天教8~12歲的小朋友滑雪。在紐西蘭

17歲，在日本新潟縣苗場滑雪場當了一整季的滑雪教練。與合夥人Perry共同創辦野雪塾。
考到ski教練執照，正式成為雙棲教練。

18歲，在日本長野縣白馬經營野雪塾國際滑雪學校。

19歲，野雪塾從長野縣白馬擴點至北海道二世谷。
考到美國滑雪板指導員證書。

73

月，也都是去滑雪。如果我沒有在家自學，就無法長時間在日本滑雪，更不可能參加訓練營、考教練執照。

我熱愛滑雪，不喜歡競爭

2004年暑假，我6歲，和爸媽去澳洲的Falls Creek雪場滑雪。在那裡我們認識了一位日本籍的滑雪教練羽場望（Nozomi Haba）。幾個月後，Nozomi告訴我們，澳洲的一家公司在日本投資了一個雪場，Nozomi跟她當時的男朋友Tom被派到日本北海道去創辦二世谷國際滑雪運動學校（Niseko International Snowsports School，NISS）。於是那年冬天我們全家去北海道二世谷滑雪，成為她NISS最早的客戶之一。

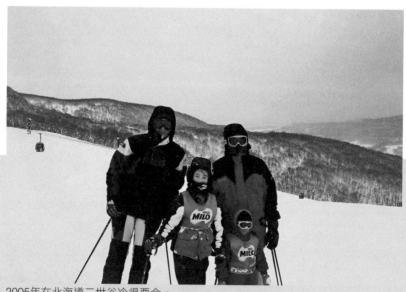

2005年在北海道二世谷冷得要命。

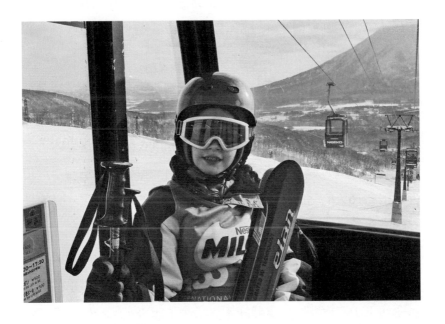

2005年在北海道二世谷全家人跟跟羽場望教練（下），搭纜車（上）。

三年後，Nozomi和Tom離開北海道，到本州新潟縣妙高創立了妙高雪地運動學校（Myoko Snowsports）。我們又跟著去他們新開的學校學滑雪。

11歲那年冬季，我參加了中華民國滑雪滑草協會的滑雪訓練營。經過一連串的體能訓練和淘汰後，我和五位國小高年級的小朋友一起飛到日本長野縣野澤溫泉雪場受訓。一個禮拜五天，全天都在同一個雪道上反覆練習穿旗門。對一群習慣一個雪季滑頂多只滑5、6天的雪的小朋友來說，這麼拚命的反覆練習，真的是在挑戰我們的極限，吃午餐的時候大家經常都累到睡著。

白天練習完後，晚上又得跟當地的日本小學生一起練滑雪，但日本小選手的速度至少比我們快一倍。雪場的日夜溫差很大，拚命衝下山穿旗門時，身體好不容易暖了起來，但一坐上纜車就覺得又冷又累，常會累得在纜車上睡著。我從小就很討厭一直做重複的事，不管是練鋼琴還是練花式滑冰，在長野受訓這一個月下來，我清楚知道雖然我熱愛滑雪，但我無法承受競速滑雪選手的訓練過程。

午睡中。

13歲那年的滑雪教練與滑雪學校

　　快轉到我13歲那年，我們在日本包下一間已經歇業的民宿住了一個月，一如既往，我們請妙高雪地運動學校安排教練，這次他們給我一位英文說得很流利的日本教練矢野心平（Shimpei Yano）。心平教練是東京弦樂團的小提琴手，從小就是高山滑雪選手，滑雪起來很拚，肩膀還因此脫臼過三次。

　　有一天他問我在滑雪技術方面想要往哪個方向發展，我說我對花式滑雪有興趣，想學如何正確跳跳台。因為他的專業是競速，於是當晚他就打電話給他一位專精教花式滑雪教練的朋友，詢問花式滑雪的教學技巧。

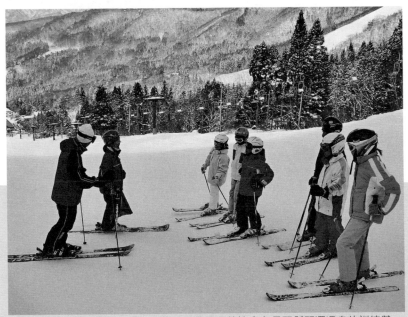

2008年和6位小學生一起參加中華民國滑雪滑草協會在長野縣野澤溫泉的訓練營。

心平教練這種以學生為主體，為了我的興趣不惜花費額外的時間和精力的認真態度，讓我留下深刻的印象，也對我之後當滑雪教練的教學方式有很大的影響。

我爸媽在回台灣前跟心平教練討論，接下來如果我不當競速選手，可以往哪個方向發展？最後討論到考滑雪指導員執照的可能性，他就介紹了他自己在加拿大魁北克的考官給我們。

與不同的教練學習滑雪和相處時，我會觀察每位教練的教法和他們對待學員的態度。一個好教練在教學的時候，除了能看得出學員動作問題出在哪裡，該怎麼改變以外，更需要知道如何解釋動作可以讓學員聽得懂，還要針對學員的年齡和運動經驗來調整課程內容。比如，面對運動經驗不多或年紀比較大學員，我就會慢慢來，一步一步的教他們新動作。如果學員有一些其他相關的運動經驗，如衝浪和滑snowboard都有用到腳跟和腳趾的動作、滑ski和滑冰一樣有換刃的動作，我就會用學員過去的經驗來解釋相關的滑雪動作。

2010年妙高的雪超多的，雪人堆起來比人高。

為了滑雪去妙高long stay

　　2011年，我們全家第一次在妙高待了一整個月。因為要在飯店或民宿住一個月並不便宜，所以我爸媽找了一間已經歇業的民宿，整棟租下來，我們就有了一整個月的滑雪行程。最棒的是，天氣不好時可以不滑雪，留在家裡取暖、寫功課，把握時間學習。

　　雖然民宿裡面的房間很多，但為了節省能源，我們全家都擠在主臥室，靠一台燃燒煤油的暖爐取暖，屋裡其他地方都沒有暖氣，室內溫度跟戶外的雪地一樣冰冷。民宿離妙高赤倉觀光雪場走路只要15分鐘，但因為氣溫在零度以下，路面結冰、沒有人行道、手上又要拿著滑雪器材，走這段路對當時13歲的我和8歲的明哲來說都是很大的挑戰。但因為每天的雪都下得很大，巴士站牌一下子就會被雪埋起來，為了要搭接駁巴士，我們每天得去巴士站牌把時間表從雪堆裡挖出來，才知道車子幾點來。

　　另外，下完一場大雪後，如果不馬上清掉門前的積雪，就會出不了門，因此我爸每天都要早起去開除雪機除雪。有時候雪積

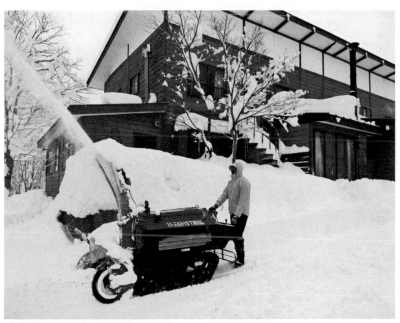

在日本妙高那一個月我
爸爸每天早上都要開除
雪機除雪。

我幫大家挖出一條出門的路。

到一層樓高，我們可以從二樓窗戶跳出去完全沒事。我爸認為每天掃雪很累，但我的記憶是那時超開心的！

後來聽說，第二年那間民宿因為整個冬天沒有人住，屋頂上的積雪因為屋內沒有暖氣，底層的雪無法融化滑下，積雪堆積了整個雪季，最後重量太重而壓垮了屋頂，民宿也被壓扁了。

2013年，我們又去妙高住一個月。這次陳爸不想再天天剷雪，所以選了一間路沖的小旅館 Star Hotel。為了整個月都待在妙高滑雪，我們全家都願意犧牲吃飯、住宿的需求，因此四個人擠在一間榻榻米的日式房間，早晚餐都是自己煮，有時我和弟弟明哲吃泡麵當晚餐也吃得也很開心。

14歲飛去加拿大考滑雪指導員執照

2011年年底，我們全家到加拿大魁北克省滑雪。之前先到多

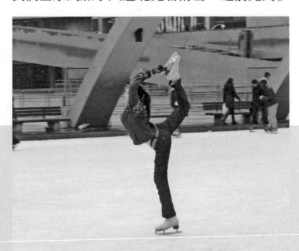

在多倫多市中心戶外的冰場滑冰，真好玩。

倫多滑冰、在渥太華過聖誕節、去魁北克市跨年。多倫多市政府前的廣場一到冬天就是一座滑冰場，我剛好有帶冰鞋就去體驗。戶外滑冰很好玩，可以邊滑邊觀察週遭的事物。

離開多倫多之後，我們去找住在渥太華的叔公，和叔公的家人一起慶祝聖誕節。與叔公家的親戚告別後，我們開車前往魁北克，開了超過600公里的車，才抵達魁北克市郊的Mont Sainte-Anne滑雪場，展開我的加拿大滑雪指導員訓練課程。

為什麼要大老遠跑去加拿大受訓？因為不同國家的滑雪協會對指導員考照年齡的規定不一樣，加拿大的考照年齡最低，而且世界各國的滑雪學校幾乎都承認加拿大滑雪協會所發的執照。

住在魁北克最大的關卡就是語言，魁北克省與加拿大其他地方不一樣，第一語言是法文。雖然我在日本早就習慣在一個語言不太通的環境下滑雪，但沒預期到那裡很少人願意講英文。幸好我的教練Patrick Gauthier的英文非常流利，所以上課時並沒有溝通

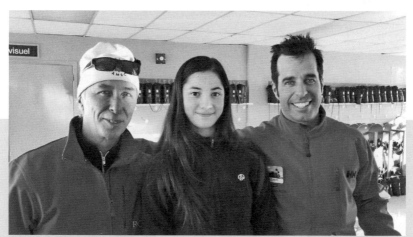

2011年加拿大魁北克 Telus Winter Sports School滑雪學校的Jean-François Beaulieu 校長（左）和Patrick Gauthier教練（右）。

上的問題。

　　魁北克省位於加拿大東岸。北美洲東岸的雪況與西岸的或日本的很不一樣，東岸的雪量少又非常冷，導致雪場的雪面很硬，有時感覺比較像在滑冰而不是在滑雪。在堅硬的雪上跟在鬆軟的雪上滑行的技巧完全不同，滑很硬的雪需要注意雪板的鋼邊有沒有卡進雪裡，避免發生打滑而煞不住的狀況出現。在來魁北克之前，我習慣滑鬆軟的雪，所以在Mont Sainte-Anne上課和考照時，我花了很多時間和力氣去習慣魁北克的雪地和滑法。

　　一般取得加拿大滑雪指導員證書的訓練和考試的時間約一週左右。但我知道考照的滑行標準很高，我又不習慣那裡的雪況，所以決定把整個培訓和檢驗的時間拉長到一個月。這段時間除了週末以外，我每天都上整天的滑雪課，跑遍整座山。在滑行中，Patrick教練不斷調整我的滑行姿勢，一上纜車時就考我滑雪動作術語和教學技巧。

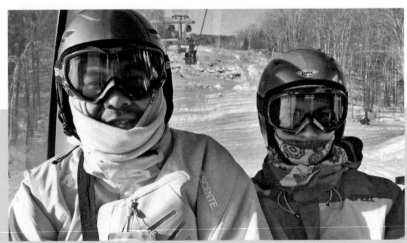

超冷的魁北克，滑雪時需要把臉包起來。

明秀姐姐滑雪小教室

加拿大滑雪指導員證書的檢定考試包含「教學」和「滑行技術」兩大項。「教學」包含如何解讀學員的滑行動作，哪裡必須改進，要用什麼樣的方式去修正學員的動作，過程中必須記得許多的關節和身體部位的名稱，也需要熟背很多動作名稱和教學步驟。

「技術」就是個人的滑行能力，指導員必須能優雅地滑下任何難度的斜坡，姿勢也必須達到一定的標準。除了要能高速帥氣地滑行以外，教練也要能示範很簡單的滑行動作給學員看，姿勢和動作都要簡潔、明確。

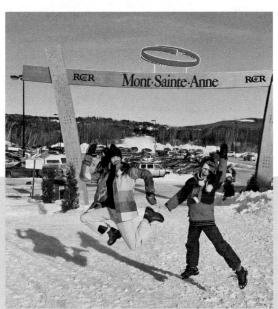

2011年摔斷手的明哲和我在加拿大魁北克MSA雪場。

有一次我爸爸在山上遇到我和Patrick，他想觀摩我們上課的狀況，剛好Patrick在教我如何在不平整的雪地上進行高速小轉彎，一講解完動作，我和Patrick就咻咻咻地衝下去，把我爸爸單獨扔在山上，於是他很快就放棄了要觀摩我上課的念頭。

　　原本計畫一個多月的訓練期，因為弟弟明哲在第四天滑雪時被別人撞斷了手臂無法滑雪，而縮短成三個多禮拜。最後一天滑完最後一趟之後，Mont Sainte-Anne的 Telus Winter Sports School滑雪學校的Jean-François Beaulieu校長和Patrick Gauthier教練頒給我法文的加拿大國家滑雪指導員證書、成績單和胸章，從此展開了我的滑雪指導員人生。

15歲開始教滑雪

　　2013年冬季，我剛拿到加拿大滑雪指導員證書，第一個滑

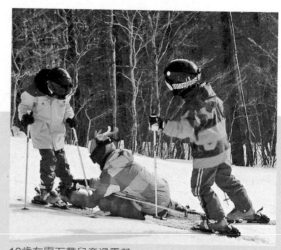

16歲在平石帶兒童滑雪營。

雪教練工作是在日本新潟縣妙高高原的那魯灣魔法滑雪學校擔任助理指導員。那時我只有15歲，教學對象是平常沒有在運動、年紀跟我爸爸媽媽差不多大的大人，三天下來，搞得我累得精疲力竭，但還是興致盎然覺得教滑雪很有趣。

隔年16歲時，我決定累積更多的滑雪教學時數，剛好高豐旅行社的「雪精靈滑雪團」開辦兒童滑雪營，於是我在日本岩手縣的雫石滑雪場待了一個月，擔任他們的駐站指導員。兒童滑雪營的駐站指導員就是全時保母，白天教滑雪，晚上還要安親。行程中有一天是不滑雪的觀光日，我這個不會講日語的小女孩，要負責管理與集合其他的小朋友學員，帶著他們去吃旋轉壽司和去小岩井農場喝新鮮牛奶和吃冰淇淋。我還得兼顧與日本司機溝通去哪裡、幾點來接送我們。幸好我弟弟明哲跟我一起去雫石，擔任我的小助教，負責押隊，我生病時還照顧我。

17歲時，我在日本中毒者滑雪學校當了一整個雪季的教練。

那魯灣滑雪學校擔任助理指導員。

弟弟明哲的上手臂斷了，很嚴重。

我在那裡教的學員非常多樣，他們來自不同社經背景、年齡從6~60歲、滑雪經驗從初學到進階不等；我同時也幫滑雪學校拍了幾部宣傳用的教學影片。

17歲時成為ski、snowboard的兩棲滑雪指導員

自從我考上ski的滑雪教練執照，也學會了snowboard後，我一直想成為雙棲教練。雙棲教練就是持有ski和snowboard執照的滑雪教練。當一位雙棲教練有許多優勢，其中最大的就是工作機會比較多，因為ski和snowboard都可以教。

於是2015年9月，那年我17歲，我和Perry一起飛到紐西蘭，參加滑雪指導員的專業訓練和雪地滑板指導員的考試。

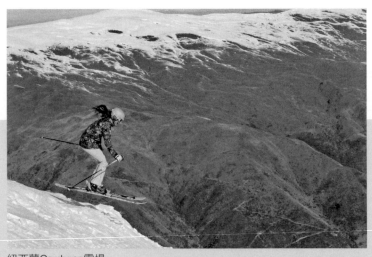

紐西蘭Cardrona雪場。

　　這是我人生中第二次去南半球的紐西蘭，第一次是與家人去澳洲滑雪。那裡的風景非常美，但物價和台灣比起來好貴。在那裡住了一個月，發現自己說英語的腔調改變了，說話變得像當地人。

　　在紐西蘭交通比較不方便，所以我和Perry必須租車行動。原本想要租露營車，在車子裡面睡覺過活。但很快地發現，晚上其實滿冷的，而且不容易找到可以讓露營車插電或洗澡的地方。

　　紐西蘭雪場與日本的雪場差異很大。那裡的山形很大，樹也

陳爸的話　明秀滑雪之路上的貴人

　　明秀拿到第一張滑雪指導員證書的前三個滑雪季，遇到了不少貴人，願意給她前三份的工作機會。

　　首先是人稱「楊婆婆」的那魯灣魔法滑雪學校的楊士成校長，讓15歲的她擔任助理教練。隔年，雪精靈滑雪營的鄭文豐先生給她更大的責任，擔任兒童滑雪營的駐站指導員。再下一季，日本滑雪中毒者的賈永謙先生更授命當時還只有17歲的明秀，承擔起協同經營管理一所滑雪學校的責任，奠定她之後創業的基礎。

很少，看不出明確滑道的界線。從我們住宿的地方開往雪場的路程很遠，要四十分鐘到一小時。有時到了半山腰，二輪傳動及沒有雪胎的車子會被攔下來強迫裝雪鍊。山腳和雪場的海拔差異很大，經常山腳下是大晴天但雪場上卻下著大雨雪。

這趟紐西蘭的考證之行，一切很克難也很辛苦，但幸好結果是開心的，我順利考取紐西蘭雪地滑板指導員證書，成為可以教ski和snowboard的兩棲滑雪指導員。

從2013~2015年這三個雪季，我在三種不同形式的滑雪學校當教練，每一間的運作方式和管理教練的方式也不盡相同。除了滑雪學校的差異外，我也觀察到不同學員對於滑雪課程有不一樣的期待。15到17歲這三年我學到非常多，也滿滿的有了一個屬於自己的滑雪學校想像，沒想到，夢想很快就成真了。

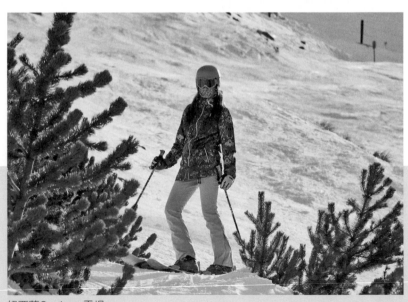

紐西蘭Cardrona雪場。

5

滑冰的歷程

在歐美，滑冰是非常大眾化且普及的運動，只要住家附近有冰場，大家就會去滑冰。然而，十五年前的台灣滑冰還沒有現在這麼普及，也沒有像台北小巨蛋那樣符合國際標準尺寸的冰場。

媽媽第一次帶我去滑冰時，我才1歲，還不太會走路。那時候我們住在美國西雅圖，住家附近就有冰場，可以借到小小孩的滑冰鞋，爸媽只要把我放在冰上，我就笑了起來。

我2歲時，全家搬到英國，媽媽看到我學滑冰學得很快，就常帶我去彼得伯勒（Peterborough）的冰場練習。全家搬回台灣後不久，我5歲時，汐止開了一間哈士奇滑冰場，我很喜歡去滑冰，於是爸媽請了陳國治教練開始教我。

我很喜歡跟著教練上課，但不喜歡自己練習，所以進步得非常緩慢。由於場地門票、買鞋子、買衣服、教練費都不便宜，爸媽和我討論後，覺得這樣浪費許多時間和金錢，因此決定暫停滑冰課程。

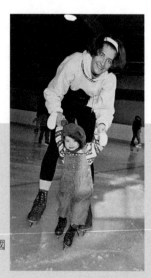

1998年，我1歲，在美國西雅圖的冰場滑冰。

我8歲時，小巨蛋副館的冰場剛蓋好，我又想回到冰上，就請爸媽再給我一次機會，也承諾我會好好練習。於是換了冰場，爸媽也找了廖昇平教練來幫我上課，我開始認真練習花式滑冰；同時接受教練的訓練好參加比賽。

就這樣持續了幾年，後來在張辰教練的指導下，我在13歲那年代表台灣前往泰國曼谷參加ISI亞洲盃花式滑冰比賽，獲得青少年組冠軍。回台灣後繼續練了半年多後，因為我不喜歡重複練習單一的動作和比賽競爭的感覺，和爸媽商量後就決定結束我花式滑冰的生涯，轉向滑雪教練的訓練。

陳媽的話 **幾乎每個波蘭小孩都會滑冰**

　　我小時候除了在社區裡面的遊樂場滑冰（冬天鄰居會噴水讓地上結冰成為冰場），也有上花式滑冰的課程。10歲搬到美國之後我繼續滑冰。可惜到了11歲時，教練跟我父母說我長得太快太高，我的平衡感不好，所以他建議我停止滑冰。就這樣，我短暫的冰上樂趣就告了一個段落。

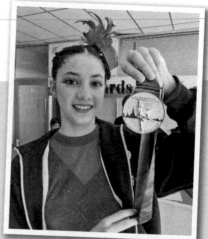

2010年，我在泰國曼谷贏得亞洲盃滑冰錦標賽冠軍。

然後，我在日本
開了一間滑雪學校

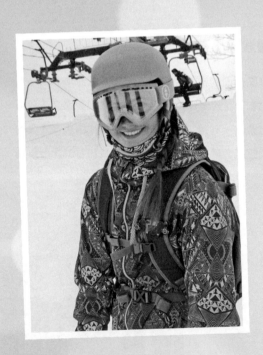

11 歲時，我入選為台灣青少年儲備滑雪選手。到了 14
歲時，我想著，我這麼喜歡滑雪，但是我有辦法能每年都出
國去 long stay，只為了滑雪嗎？等我變成大人之後，我要
怎麼養活自己呢？

　　真的，我 14 歲時就開始一直在想這些事。最後我想到，
我乾脆靠滑雪吃飯好了！夢想實現的很快，17 歲時我就在
日本開了一間滑雪學校……

6

不上大學，
那我要做什麼？

既然已經決定暫時不上大學，當然得想清楚我接下來要做些什麼，繼續學習是一定要的，此外，就是工作最好能跟自己的興趣結合。

前面提過，我從小就很愛滑雪，同時我也希望長大後每年冬天可以去日本滑雪。由於我爸很早就讓我有金錢觀念，所以我知道如果要每年長時間滑雪的花費並不便宜，那我該如何養活自己？是不是能靠滑雪吃飯呢？

原本我想當職業滑雪選手，但2009年參加了「雪精靈少年滑雪營」，在日本訓練了整整一個月後，發現我並不適合當競速的高山滑雪選手。

在日本受訓的那一個月，我發現自己雖然很喜歡滑雪的速度

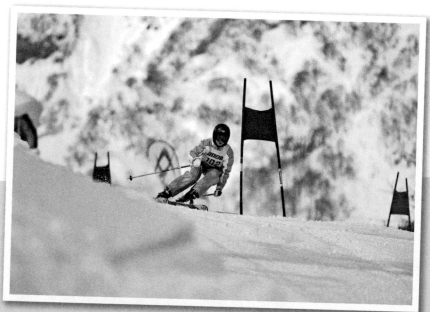

2011年在日本新潟縣妙高參加Völkl盃競速比賽，得到亞軍。

感，但我的個性不喜歡競爭，並不適合當選手，於是我想或許可以當滑雪指導員。一有想法，我就馬上行動。我開始上網查找考滑雪教練的資料，發現加拿大考滑雪指導員的年齡只要15歲，是世界上門檻最低的國家，而其他國家至少要16、17或18歲以上，台灣和日本甚至要滿20歲才能考指導員。於是我就拜託爸媽帶我去加拿大魁北克省，陪我去參加考滑雪指導員證書的課程。

準備考試的課程很有挑戰性，也頗好玩，我的教練Patrick除了看我的技術之外，還會看我的教學方式。Patrick教練教導我如何看出學生的問題、如何去協助學生處理這些問題，以及如何針對學生的狀態和學習方式改變我要教的內容。準備考試的過程非常辛苦、非常累，每天都在練習滑雪、上課學習滑學的知識，除了睡覺、吃飯，幾乎無休，不過我還是很喜歡這段過程。

明秀姐姐滑雪小教室

高山滑雪這個比賽項目，就是在旗門間繞過來彎過去，比誰的速度最快，勝負往往只在0.01秒之間。

Club Med 滑雪課頒獎典禮。

曾考慮在滑雪度假村工作

我9歲時，我們全家去日本的Club Med滑雪度假村，眾所皆知，Club Med的服務非常周到，設施也應有盡有。他們對待小客人更是熱情不已，吃飯的時候工作人員都會過來跟我聊天，走到哪裡也都有人幫忙。在那裡，小孩在滑雪及安親時，爸爸媽媽可以放心把小孩交給服務生照顧，自己去滑雪或喝杯茶放鬆一下。

我們在度假村住了一整個星期，除了去滑雪及玩耍，我也觀察到Club Med的工作人員對待客人的態度，親切有禮並讓客人覺得貼心。度假村雖然在日本，但員工來自從世界各處，看得出來員工訓練很嚴謹，並沒有因為員工的各種國籍而出現散漫的感覺。

最後一天早上，我們家準備要離開了，所以沒參加滑雪行

與Club Med的滑雪同學和教練。

99

程。我跑去滑雪課程櫃檯跟他們說，我沒事做想要幫忙；他們說「好啊，妳來幫忙」。他們也不能給一個9歲小女孩太多責任的工作，所以就讓我幫第一天來到度假村的人簽到及貼姓名貼紙。

　　我17歲去紐西蘭時認識了一位英國朋友Jamie，很巧的他前一年在Club Med的滑雪度假村工作。他知道我對滑雪工作很有興趣，建議我可以試著投履歷去Club Med，看看有沒有機會去那裡工作。我馬上就上網搜尋Club Med的工作機會和條件，發現除非我是超高階的教練，學校才會願意幫我處理工作簽證，不然我就必須使用一生只能用一次的打工度假簽證。幸運的是，我沒有為這件事苦惱很久，因為後來我認識了Perry，然後我們決定一起開一間自己的滑雪學校——野雪塾。

我喜歡做觀察人的工作

　　從很小的年紀，我爸媽就希望我培養出好的金錢觀念。9歲那一年，我們家買了一台麵包機。偶爾會在廚房幫媽媽做蛋糕、餅乾的我，覺得這台麵包機好神奇，只要把材料丟進去，兩小時

日本打工度假簽證相關規定，請參考
https://goo.gl/PRM8Kp

後，就有新鮮的麵包可吃了。當時我們一家四口，吃不了這麼多麵包，所以我爸爸就建議我嘗試在社區販賣？我高興的答應，沒想到賣麵包的過程不是只有做麵包和收錢兩個步驟。

首先必須找出材料的價格，算出麵包的成本，再決定價格。接下來要設計海報，在社區的運動中心叫賣，收訂單。麵包做好了以後，還要一大早騎著腳踏車把麵包送到客戶家，好讓他們在早餐時能吃到熱呼呼的麵包。

讓我最緊張的是麵包做失敗的時候，必須打電話給陌生人向他們道歉。

靠著這個小生意，我賺到了幾千塊的零用錢，而且那時候學到的能力，比如計算成本、宣傳、客戶服務……等，都是現在經營滑雪學校所需能力的基礎。

國小高年級階段，我在兩廳院擔任志工，販賣國家音樂廳表演的節目單及發問卷。在這個時候，我開始對服務業有興趣，也學會如何販賣產品，以及如何與社經地位不一樣的人溝通。

在社區服務中心賣麵包。

101

觀察人的能力很重要，尤其是教滑雪課時更需要有觀察學生的能力。我帶學員上滑雪課時，更深刻體會到以前教練、教官為什麼要教我這些訣竅。例如，教「這個動作」有哪些訣竅、教法有哪些，以及如何觀察學員的滑雪動作。

我學到最重要的是，如何看出一個學生的肢體動作怪怪的，以及為什麼會怪怪的？我可以馬上就知道學生的問題在哪裡，以及要怎麼去修正他的動作。例如，初學者，如果是比較怕速度的人，重心就容易往後，也容易往後坐下去；鞋子太鬆，腳就容易發抖；運動神經好的人，有時反而會用力過度導致身體僵硬而無法放鬆，就滑動不了；肌力不夠的人，就會煞不住車。

每次上課前，我都必須先觀察所有學員的動作，課程中也還是得持續觀察他們；教他們滑雪，同時也找出他們的問題，然後想辦法用不一樣的方式教會他們標準動作並修正姿勢。因為每個人的問題都不同，所以滑雪教練必須備有「觀察人」的能力，才能提供最好的教學。

拿sik當snowboard滑不是為了娛樂，而是練習單腳平衡。

7

拿到伊林
璨璨之星
總冠軍之後

在15~17歲期間，我飛去拿加大考滑雪執照，又飛去日本滑雪學校教滑雪，同時還參加了第二屆伊林璀璨之星模特兒的選拔。

　　我從小就想當演員，小時候有機會拍了WHY AND 1/2 等多家童裝型錄、參加過走秀，接觸到模特兒這個行業。6歲的時候，我登上了所有模特兒夢寐以求的VOGUE雜誌。

　　但我11歲、長到150公分之後，因為身高過高，無法再繼續當童裝模特兒，而當成人模特兒必須要達到成人的身材和身高的標準，所以11~15歲的那幾年，我都沒辦法接案子。等我長高到175公分時，因為我依然很喜歡模特兒的工作，所以就開始搜尋繼續當模特兒的機會。

　　很多人覺得模特兒就是每天打扮得漂漂亮亮，走在流行前端，生活光鮮亮麗，但吸引我的並不是這些。我覺得當模特兒最好玩的是，不管是平面拍攝或是走秀，不同的案子，就會接觸不同的人、不同的場合、不一樣的規模，不一樣的團隊，我就是很喜歡這種和人群接觸的工作。

　　走秀有點像表演一樣，我覺得很特別、很新鮮，就想去嘗試

看看。15歲的那個春天，爸爸在網路上看到伊林璀璨之星模特兒的選拔賽，建議我去報名參加。

伊林是台灣最大的模特兒經紀公司，參賽不會有任何問題，於是我就去報名。第一輪是填表，沒想到竟然有二千多人報名；第二輪是面試，伊林位於西門町一棟八層樓的建築物內，當天現場排了很長很長的隊伍，應該有上千人來參加初審；每一層樓就有一個關卡，比如量身高體重、才藝表演、自我介紹等。

就這樣層層篩選，初選共有九十名（六十個女生，三十個男生）入選，接下來，伊林就開始訓練我們這些初選入圍者，讓我們上一些課程，比如：走秀步法、如何擺pose（姿勢）。

我看待這件事情的方式，就是把它當成一個夏令營，不管會不會晉級，就是覺得很好玩，又可以學到很多有趣事物的一個過程；需要表現的時候，就盡力表現，其他人也沒有太大競爭的感覺，大家都非常開心的去經歷這個過程。

Betty Boop小大人的造型。

14歲擔任鄭俊賢造型師的彩妝模特兒。

比賽過程中，公司教會我很多東西，給我很多工作經驗，也接觸到很多幕後的工作人員和媒體曝光的機會。

接著又從九十個人一關一關的篩選，然後剩下五、六十個人，又經過了兩個多月一個階段又一個階段的篩選，最後只選出十五個人參加決賽。決賽時要表演跳舞、走秀、禮服秀、泳裝秀。

我本來覺得自己有機會入圍到前十名，但沒有預期會拿到兩個第一名：女子組冠軍和男女組總冠軍。總冠軍的獎品是一台全時四輪驅動、水平對臥引擎的橘色Subaru XV 跨界休旅車。當時我才15歲根本不能開車，也還要等三年才能考駕照，就把這台新車

陳爸的話 **吃苦當成吃補，歡喜甘願最重要**

從我們知道明秀贏得伊林璀璨之星總冠軍之後，陳媽跟我就徹夜輾轉難眠。我們知道這是一個千載難逢成名致富的好機會，但我們支持明秀選擇另一條非常辛苦的滑雪指導員之路。雖然待遇是天壤之別，但這兩條路其實都一樣辛苦，差別在於哪一條明秀會走得比較歡喜甘願，只要她肯吃苦，路終究是人走出來的。

送給我爸爸，謝謝他這些年來一直很支持我做自己喜歡的事。

　　拿到冠軍之後，伊林給了我很多工作機會，參加記者會和出席很多活動。同時伊林開始跟我爸媽談經紀約，談了一段時間之後，我決定不跟伊林簽約，問題主要在於著作權歸屬，因為我想保有自己未來創作的著作財產權；再來就是時間問題，模特兒工作最忙的時間是年底的車展和農曆過年前的尾牙，但我這段時間幾乎都在日本滑雪，簽了約就會影響到我的滑雪訓練和教學時間。我不想為了當模特兒而放棄滑雪，於是決定不簽經紀約。

　　雖然沒和伊林簽約，但之後還是有其他經紀公司提供機會讓我去試鏡、拍照、出席活動之類的表演。但最近一年，這些活動都逐漸減少，因為我想專心在辦滑雪學校。

模特兒必須要有一個 model portfolio。

8

決定創業到
成立野雪塾之初

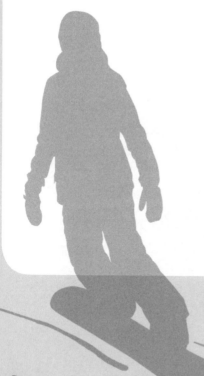

決定暫時放棄模特兒之路，選擇繼續在滑雪指導員上努力，接下來我人生中的大事就是野雪塾。我為什麼會想開滑雪學校？主要原因是我的爸爸和媽媽。我媽媽是波蘭人，所以她從小冬季時每年一定會去滑雪。我爸爸年輕的時候，曾經當過滑雪教練，有帶過台灣人去其他國家滑雪的經驗。從我還小的時候，他們不斷跟我分享滑雪的相關經驗，所以我對滑雪一直有著濃厚的興

波蘭小孩的滑雪經驗

在波蘭，大部分小孩都有滑雪的經驗。寒假時都會去波蘭南部的山區度假一兩個禮拜。我很小，大概2~3歲的時侯，我父母就帶我去體驗滑雪的樂趣。那時候我的雪板是塑膠製、直接綁在雪鞋上的。7歲之後，每年冬天我都會去滑雪冬令營。那時學滑雪跟現在完全不一樣，除了雪具不同，我們的教練也沒有任何教滑雪的執照，就是他們自己會滑雪而已。我們滑雪的山也沒有纜車，如果晚上下雪，我們就得自己先把雪壓好才可以滑雪。

我念大學的時候，也會帶一群小朋友去滑雪，那時候也當他們的教練。我現在回憶那個經驗，真的不能相信我自己教過滑雪，更無法和現在明秀的年輕和專業相比。

趣。

這些年比較大了，但我還是會常常想起13、14歲時，在日本妙高雪地運動學校（Myoko Snowsports）和教練學習的經驗。我很喜歡他們的運作方式，和台灣的滑雪旅行團不太一樣。所以我想將小時候的學習方法，讓教練把學習課程變成很好玩的經驗，

陳爸的話 我的滑雪經驗

我20歲念了愛丁堡大學之後才開始滑雪，一開始是在人工滑雪道，因為蘇格蘭沒有真的雪。第一次滑雪是跟著愛丁堡大學的滑雪社一起去到瑞士少女峰（Jungfrau），直接從峰頂摔到山下。之後回到台灣，參加救國團的海外滑雪營隊，也加入「中國民國滑雪滑草協會」擔任指導員。當年一起滑雪的夥伴，如今都成了協會的理監事。

明秀小時候，我從未想過她會把滑雪當成事業，一開始就是一個全家人在冬天時一起運動的項目而已。現在看她用科學的方式在教學員和培訓其他的指導員，跟我們當年有勇無謀，用土法煉鋼的方式在教學，真的不可同日而語。

因此開始想要自己開滑雪學校。但是我知道台灣的滑雪界很小，如果想要創新、更新的東西，基本上就是要自己做，於是我找了Perry，兩人合夥開了一間滑雪學校，想做點完全不一樣的東西。

我們的滑雪課程主要是自由行，也就是不包機票也不包住宿，學生可以自行決定要住在五星級飯店還是當背包客，我們和他們只約定上課時間，在雪場見。上課時間也很彈性，從短的一天、三天到長的十天都可以，只要有教練能上課，我們都會盡量配合並提供服務，希望能給大家最有趣又盡興的滑雪學習體驗。

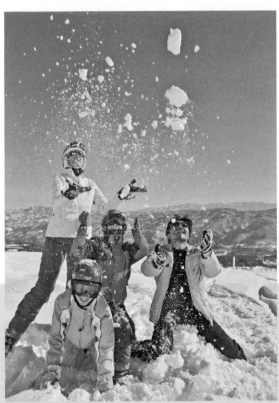

2011年陳爸、陳媽、明哲和我在新潟縣妙高滑雪，滑累了就來打雪戰。

9
我的創業夥伴
Perry

我的創業夥伴Perry，是滑雪板選手，他的強項是雪坡特技障礙（Slope Style）。Perry的中文名字是文彥博，爸爸是韓國人，媽媽是台灣人，他是中韓混血兒；小時候住過韓國、香港，後來和家人移居智利，高中和大學都是在智利念的。所以他第一次滑雪就是在智利。

2013年，我和我爸媽去參加台灣滑雪博覽會，那是台灣第一次舉辦關於滑雪的盛會，主辦單位邀請Perry來參加。那時他在滑雪界已經小有知名度，因為隔年（2014）他計畫代表台灣參加俄羅斯索契冬季奧運會的滑雪板項目。我則是剛比完伊林模特兒的賽事，也有一定程度的曝光。我們兩人就成為當時滑雪博覽會的代言人，而我還兼任記者會的主持人。

當時在博覽會中有一個乾式人工滑雪體驗道，讓參觀者帶著自己的ski或snowboard來體驗。主辦單位也讓我們穿上雪板示範如何轉彎、煞車之類的動作，Perry則是做一些特技動作的示範。就這樣，我們在展覽會認識了彼此。

活動結束後沒多久，Perry成為一個新型滑雪旅遊團隊的創辦人之一，我也接受他的邀請，成為教學團隊中的一員，專門統整

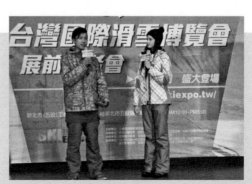

在滑雪博覽會和Perry初次見面。

ski滑雪部分的教練。我在這個教學團隊中工作了一整個雪季，也逐漸和Perry熟識。我們對滑雪教學的看法跟想法都非常相似，最終決定一起開滑雪學校。

我們有了共識和具體的實行計畫之後，Perry就負責飛去日本找住宿和願意與我們合作的雪場。我們兩個的首選地點是位於長野縣的白馬雪場區，因為白馬的自然條件、硬體設備、地理環境都很好，觀光客不多，住宿選擇卻很多；很符合我們想要的經營模式，讓學員以自助旅行的方式，依照自己的需求與預算自由選擇滑雪天數、交通食宿等，我們則專注於提供最高品質的小班制私人教學。

白馬其實是一個村子，有11間雪場圍繞著，從整個山谷最北的雪場到最南的雪場，車程頂多40分鐘。

就這樣，經過幾個月的緊密籌劃，我們的滑雪學校——野雪塾——就開始運作了。包括前期的招生作業、員工訓練加上後期的收尾與檢討，目前每年的10月到隔年的4月底，我每年有大約六個月的時間是在經營野雪塾。

招生方面，我和Perry一開始的規劃是除了我們兩個做教學，

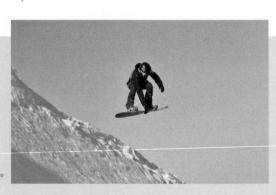

Perry在日本苗場雪場跳懸崖。

再找幾位教學人員來幫忙。我之前帶過的學生或是一些自學團體，從一開始知道我們要辦滑雪學校就很有興趣，要來野雪塾學滑雪。Perry是台灣滑雪選手，所以也有很多粉絲來找他學滑雪，加上教練人數真的很少，不可能招收太多學生，所以創業之初在招生上還算順利。

　　從創辦到現在已經經營了一段時間，我們兩個當然也會有意見不合的時候，但問題都不大，Perry叔叔（野雪塾的學員都這麼稱呼他）大我12歲，基本上我很尊重他的意見。但他也很尊重我的意見，不會因為我的年紀而把我當小女孩看待。如果我們兩個都各持己見，堅持不下時，就會去請問陳爸（外界通常稱呼我爸爸為陳爸）的建議，因為他非常了解和熟悉台灣的滑雪業界，也有足夠的經驗，最後通常會依照陳爸的推薦方案去嘗試。基本上我們兩個都很尊重陳爸的意見，陳爸可以說是野雪塾的頭號顧問！

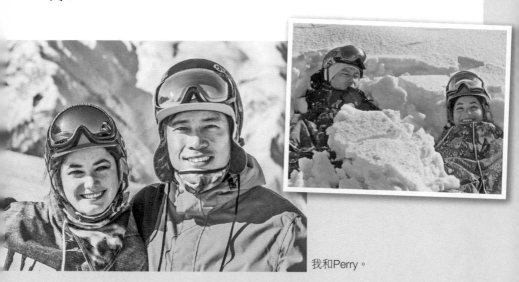

我和Perry。

10

我的滑雪教學經歷

我因為自認不適合當競速滑雪選手，所以野雪塾成立之初，我當然從當教練開始，實際上，野雪塾還沒正式成立之前，我已經有很多年的滑雪教學經驗了。

15歲在妙高雪場當滑雪助教

拿到加拿大滑雪教練執照那年，我們全家到日本妙高滑雪。在雪場的最後一個禮拜，台灣的那魯灣魔法滑雪學校帶了一團人來滑雪。基本上台灣全部的教練剛開始都會參加滑雪協會，然後再出來成立自己的滑雪學校。我爸曾在滑雪協會當教練，所以認識那魯灣的創辦人楊士成校長。我爸就問他，「我女兒剛考到教練執照，你要不要給她一個當助教或當教練的機會？」

於是我拿到滑雪執照後，第一批學生就是台灣人——一堆初學的媽媽們，必須用中文教學。那次是她們第一次滑雪。

雖然我有很多的滑雪經驗，會講中文，也知道教學需要教什麼，但我在考教練執照的時候是用英文學的，所以有時中英文會突然轉換不過來。當天的場面是這邊失控一個，那邊又失控一

個！這邊跌一個，那邊又跌一個！全場只有我一個教練，一群30多歲的媽媽們躺在雪地上不知道怎麼辦；但她們都很好，即使我有些手忙腳亂，她們也沒有發脾氣，還是覺得我很可愛。這些媽媽都不相信我只有15歲，因為那時候我已經長得相當高，她們覺得我應該已經成年了。剛開始，我在教滑雪的過程有一些問題，但媽媽們反應還是開心的，到最後大家都很滿意。

那次教媽媽們滑雪，我得到許多寶貴的經驗，像是學會將人從雪地裡拉起來的技巧；到我16歲時，我已經能在雪地裡拉起體重破百的學生。

另一個學到的寶貴經驗是，一定要非常注意學生的安全。那個時候我在「安全」上還沒有現在這麼清楚和嚴格。媽媽們都是初學者，對於如何煞車還沒有概念，每個人站起來之後，就一直

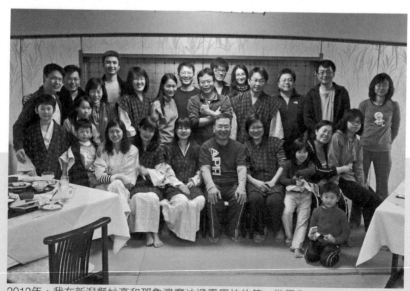

2012年，我在新潟縣妙高和那魯灣魔法滑雪學校的第一批學生。

衝下去，完全煞不住車；煞不住、停不下來，她們就更驚慌，身體本能會往後躺，反而加速前進了。這是因為體能的關係，也和服裝有關。所以我現在上課的第一天，都會很仔細幫學生處理服裝儀容，幫忙他們穿鞋子，跟他們說明雪板的構造。

結束為期一個禮拜當助教的教學經驗之後，其他時間我大多跟滑雪學校的人一起滑、一起學。

16歲在雫石滑雪場當駐站指導員

為了累積更多的教學經驗，16歲時，我飛到日本岩手縣，在雫石滑雪場（Shizukuishi）當駐站指導員，教滑雪營的小孩們滑雪。我在那裡待了一整個月，那次我弟弟明哲陪著我一起去日本，當我的小助教。我們跟著中華民國滑雪滑草協會合作的高峰旅行社，每五天就會有一批人進來，我們需要前往機場接學生，將學生送到雪場後，接著教滑雪教三到四天。

我每天都在處理小孩夏令營的工作內容，兒童滑雪營的駐站指導是全時照護，除了白天教滑雪，下課後還要安親，晚上還

16歲在雫石帶兒童滑雪營。

119

要當保母，離開雪場時兼領隊導遊。不管自己多累，還是得專注把孩子們全員平安帶回去給他們的爸媽。有一天滑完雪，我要帶他們去吃旋轉壽司，之後要去參觀農場；但飯店派給我們的司機不會講英文，我的日文又不好，無法溝通，司機就不知道要去哪裡……那一個月幾乎都在安排和解決這類的問題。

我和明哲兩個人每天早上去教滑雪，有時要接機、送機，或帶小朋友團去旅行，然後教滑雪、接機、送機，一直重複。

我們住宿的附近什麼都沒有，吃的都是同一間飯店的食物（自助餐），雖然是飯店，但食物並不可口美味，也沒有什麼變化，我吃到第二個禮拜就完全失去食慾了。就這樣，同樣的食物連續吃了三十天，加上那個月的工作量嚴重超過我所能負擔的，後來就開始生病，幸好明哲一路陪著我照顧我的生活起居，我才能撐過來。

那次在滑雪營基本上就是教小孩滑雪和帶小孩做很多活動，

明哲在罳石當我的滑雪小助教。

其中有一批小孩是台灣的自學生,他們跟著我滑過一次雪之後,就愛上滑雪了。之後每年都會來日本找我,轉眼我已經教這些小孩3〜4年了。所以現在野雪塾收了很多小孩,大多數問題我都能應付了。

17歲教團體課

　　17歲的時候,我飛到日本新潟縣的第一大的苗場雪場,在一個接團體課的滑雪學校工作。他們的行程規劃是半自助,行程包含機票、住宿跟滑雪課;比如一個四天行程,第一天來到日本,你想在東京玩,在東京的行程和住宿就得自己打理,也就是學校不會幫忙安排滑雪以外的行程。聽起來似乎比前一年當兒童滑雪營的駐站員好多了,但實際經驗過之後,發現也輕鬆不到哪裡去,一樣累死了。

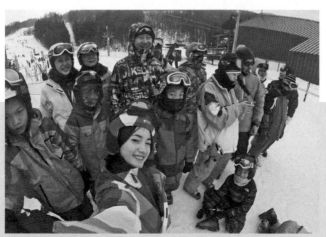

16歲在甲石帶兒童滑雪營。

例如滑雪客人搭晚上九點鐘從桃園往日本的飛機，大概半夜會到東京成田機場，接著要坐五個小時的巴士，抵達飯店大概凌晨四點了；雪下得比較大的時候，可能就接近五點；隔天早上九點就要集合準備去滑雪了。搭晚班機非常累，但比較省錢。滑雪學生凌晨五點抵達的時候，教練需要去接他們，幫他們扛行李，所幸我不用做這些事情。

　　滑雪課一個班會有六到八個學生，我要幫他們弄衣服、鞋子、雪板，還要教課，每天都忙得要命，很累。

　　但是我覺得很好玩，我真的樂在其中。我認識到非常多學員，也接觸到很多不一樣背景的人。通常團費便宜的行程會吸引更多人，平常不滑雪的人也跑來參加了，教練一個人就要教八個人，人一多再加上程度不一，就要輪流滑雪，教練才能一一顧到每個學生的安全，這樣一來，課程品質和進度都會受到拖累。

　　滑雪學校除了我的滑雪課，還有另外兩、三個教練，他們有時候會跟著團進團出，我是唯一固定的教練班底。

　　那時Perry是那個滑雪學校的總教練，他訓練其他snowboard滑雪教練，我負責ski滑雪部分。我在同時被管理也帶人的狀況下，

常會在旁邊觀察，那些教練為什麼會有這樣的反應的表現，也會和Perry討論，什麼樣的人適合當滑雪教練，什麼樣的人不適合當滑雪教練。

教團體滑雪課那個月我學到很多，也觀察到許多營運上應該注意的事項。那個滑雪學校基本上就是讓教練自行安排課程，所以教練在教學上有很大的自主和自由度，但相對也可能衍生一些課程品質的問題，因為你不會知道是什麼樣的人、用什麼樣的方式來教你滑雪。運氣好被分派到一個經驗非常豐富，非常棒、很貼心的教練，就像是中獎了，會有美好的滑雪經驗；假若分派到一個菜鳥教練，教練和學生都完全不知道自己在幹嘛，假期就浪費掉了。

因為這次團體課經驗，後來我和Perry決定成立自己的滑雪學校時，兩人很有共識，我們的滑雪學校不要出現類似的狀況，我們一定要知道每個教練的教學方式跟狀況，才能維持教學品質，

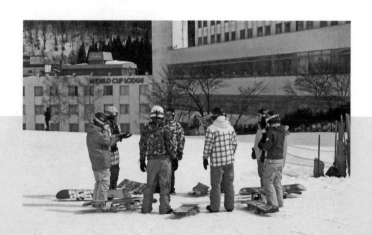

snowboard團體課上課前的課程說明。

也要讓客人清楚明白知道，他們來到野雪塾可以得到什麼待遇和學到什麼。

現在白馬村有其他的滑雪學校，其中一個中文滑雪學校管理得非常嚴格，老闆完全不讓員工自己出去滑雪，也不能去其他的雪場，目的就在於方便管理，但是對教練非常不尊重，Perry跟我都無法認同這樣的管理方式。

學會判斷滑雪環境，變得更好玩

通常每一個雪場的範圍都相當大，尤其日本雪場的樹很多，地形會因為雪量的多寡而有所改變，原本平坦的地方會因為積雪而隆起，我們就可以在上面做不一樣的滑雪動作。所以儘管是同一個雪場，但我每年都會發現一些新增加的滑雪地方。這也是滑

日本雪場滑道外的雪很鬆。

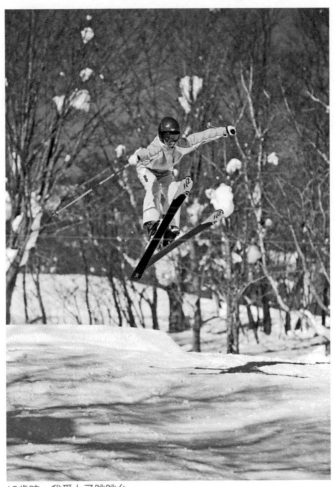

13歲時，我愛上了跳跳台。

雪很吸引我的地方，同樣的場地，每年都有不一樣的挑戰。

　　尤其這些年我的經驗越來越多，程度也越來越好，就可以去滑一些比較困難的地形，也比較敢去滑行高難度的雪地。如果雪地上結冰，滑雪時會煞不住。其實每個人滑行的經驗、滑行的方式都不太一樣，假如是在很鬆的雪面上滑行，身體需要往後傾斜，這樣滑雪板才會往上翹起來，如果板子沒有翹起來就會陷下去，一直沉入雪地，有點像潛水艇向下一直沉下水中。每一種雪況都有不一樣的滑法。

　　現在我帶一些中高階程度的學生滑雪，都會告訴他們：「你看那邊有個凸出來的雪地，趕快去衝！幹嘛不去？幹嘛一直跟著我，真是的！」

　　凸出來的小丘陵就可以練習跳躍和落地，所以只要在安全的範圍內，我都會鼓勵學生去滑、去探索新場地，但不該去的地方就嚴禁學生靠近。例如，深山樹林；因為在樹林裡，你不知道自己會滑去哪裡，會從何處滑出來，如果不小心受了傷，尤其離開了管制範圍，防護人員更不知道要去哪裡救你。

　　除了雪場地形的變化，氣候因素也會影響滑雪樂趣。以妙高

的雪場來說，一個月大概只有一天會出太陽，其他的日子大多是陰天或是濃霧。大晴天出現時，視野很好，可以看見對面的山，景色很優美。但起濃霧時，有時連伸手都不見五指，很難跟著前面的人滑，視線不好就會影響滑雪的樂趣。

另外還要注意曬傷的問題，陽光一露臉，氣溫的變化就很大。尤其當陽光反射在一望無際的白雪之上時，氣溫就會變得很熱，很容易曬傷。

天氣明明冷得要死，但在滑雪活動的過程中真的很容易曬傷。從2016年暑假起，我每年夏天都在美國唯一的滑雪夏令營Windells Camp擔任輔導員，每天都出大太陽，就必須反覆擦防曬乳液，一天大概要擦上2～3次防曬品，以免曬傷後非常痛苦。

2011年，明哲在新潟縣妙高。下大雪時很容易迷路。

127

第三部

野雪塾營運

開滑雪學校的夢想實現之後，接下來是一連串新的挑戰與艱辛，我除了要不斷再增進我的滑雪技術和專業，更要管理野雪塾的營運。這也是我不去上大學的原因之一，因為大學中沒有課程可以教我怎麼經營滑雪學校，而且這間學校還開設在陌生的他鄉異國，經營方式更跟一般的學校或是才藝班補習班很不一樣，所有的一切，我必須從零開始去探索、去嘗試、去克服，遇到困難就自己想辦法逐一解決問題。

11

自我精進：
各種自我挑戰與
專業訓練

野雪塾創立之後，我和Perry常會一起去滑雪，互相討論和切磋滑雪技巧，也持續再受訓考試來增進我們自己的滑雪能力。

基本上滑雪有兩種，一個ski，一個snowboard。野雪塾全部的教練都是先由Perry訓練snowboard，我再教他們ski；讓他們在季中、累積足夠的ski滑行與教學經驗，之後開始成為ski的助教。我自己滑ski很多年，但還是得要證明我的snowboard都能滑得比他們好或一樣好。我和Perry都很要求自己的滑雪經驗跟程度不能比滑雪學校的教練差，避免他們不服氣或用不一樣的眼光來看待我們，所以我和Perry一直設法不斷提升自己的滑雪實力，尤其是滑雪執照的部分，一定要更上一級。

野雪塾有個教練考滑雪執照一次就考了兩級，他的滑雪程度很厲害、非常強，但是他的教學經驗是零，所以在教學上，我和Perry還是需要去幫助他，告訴他可以做哪些東西，或是建議如何跟學員相處……等。

我的優勢是我的教學經驗非常豐富，我教滑雪很多年，帶過很多類型的滑雪團和學員，團進團出的、半自助的、一對多、一對一，也在很多間滑雪學校教過，年齡層從6歲的小孩到60歲

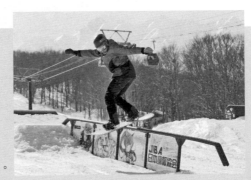

Perry在白馬47滑鐵桿。

以上的老人都有。經驗還一直在累積，我會從每次的教學中再去發掘新靈感或方式，讓課程越來越好。比方看到這個學生比去年進步很多、學生在做哪些動作時會很開心，或為什麼很多學生總是會在同一地點卡住，我會去找出這些原因，然後解決問題，最後看學員們的滿意度，就可以知道這個課程的成功度，然後檢討有哪些事可以再改進或補強，結果可能會更好，學生會更開心，來當作下次開課的參考；一直不斷地加進不同的教學方式或是訣竅。

這些年從其他教練身上我也學到很多東西，野雪塾會要求教練每隔一段時間或沒有帶課程的時候，去觀摩其他教練上課，尤

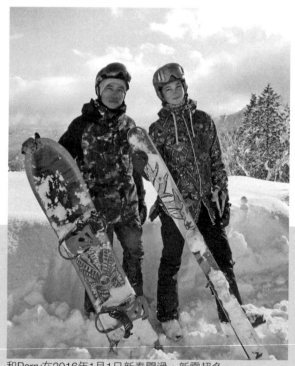

和Perry在2016年1月1日新春開滑，新雪超多。

其是看我和Perry的課，這些對他們自己的教學一定有幫助。我並不是要求他們複製我們的教學方式，而是想讓他們接觸更多不同程度的學生、不同學生的學習方式以及教練們的不同教法，看課吸收得越多，對他們的教學就越有助益。

我的滑雪教練執照

15歲時拿到第一張滑雪教練執照

　　我一共有3張滑雪教練的執照，分別在加拿大、紐西蘭、美國考到的。第一張滑雪教練執照是我14歲那年，我請爸媽帶我去加拿大受訓和考試。

　　那時我們是到加拿大東岸的聖安娜山滑雪場（Mont Sainte-Anne），因為降雪量和氣溫的關係，整個雪場的雪又冰又硬，雪況非常不適合滑雪，跟我在日本習慣的鬆雪完全相反。一般我們滑的雪，大多像是妙高雪場那樣很軟很鬆很深的雪。加拿大雪場氣溫也凍得讓人很難受，在日本滑雪零下十度已經算冷了，零下二十度是冷死了；可是加拿大雪場的溫度普遍是零下二十度或零

2012年取得加拿大滑雪導員證書（左）和徽章（右）。

下三十度，又凍又冷就得要穿更多層衣服。

　　加拿大考滑雪教練主要有兩個關卡：一個是滑行測驗，另一個是教學測驗。考滑行時，教練會帶著我滑、同時也教我滑，然後看我的程度和速度是否有達到要求的標準。而教學的測驗是在纜車上面，教學有哪些步驟，或是教某個動作時需要注意哪些事項。最後還有一個簡單的筆試；上面的項目都通過測試之後，就可以拿到執照。

　　我準備考ski一級那時，我爸媽幫我請了一個教練，一對一的教我，那個教練同時也是考官。原本計畫一個月的訓練，但是因為我弟弟明哲滑雪時手被撞斷，我的訓練期就變更短。幸好後來我都通過測驗，在我滿15歲那天就收到了我的第一張滑雪教練執照。

17歲時考到ski二級、snowboard一級的執照

　　到紐西蘭考滑雪教練執照是跟Perry一起去的。

　　那是我第一次去紐西蘭滑雪，發現紐西蘭的雪跟日本、加拿大都不一樣，紐西蘭的雪是介於日本和加大之間，軟偏冰凍，有

點像思樂冰，日本雪場的雪最鬆，然後是紐西蘭，加拿大的雪最硬。

紐西蘭ski二級的標準比一級高很多，考試分三個大項目：教學、初學示範動作及高階滑行。

教學技術是情境考試，所有參試者分班考；輪到我時，就把其他教練當成學生，然後我要教他們一個很基本的動作。正常的考試場地是在山上的雪場，但那天有暴風雪，大家就只好在教室內模擬滑雪來考試。現場有考官，每個人要在5分鐘內把教學考試做完，然後考官評比分數。滿分是10分，6分就是及格，5分以下就是不合格。我的考試拿到8分，算很高分。基本上很少人可以拿到9或10分的。

我在紐西蘭的時間很短暫，沒有足夠的時間讓我適應那裡的雪況及練習滑行方式。加上，我那時候對滑雪器材的知識不夠多，穿的雪鞋太大又太軟，使我在做初學示範動作和高階滑行測驗的時候，十項裡有兩項沒有合格。

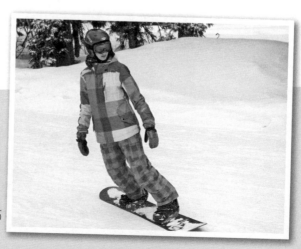

2011年在新潟縣妙高初學snowboard。

不管教學的分數多少，只要三大項其中一項不及格，全部就算不通過。最後紐西蘭的考證之行雖然ski的二級沒有通過，但snowboard的一級通過了，我還是滿開心的。

在考照過程中，同時也可以學到不同系統的不同教法，因為教學方式會針對當地的文化還有當地的雪況去調整。所以我去不同的地方考試，就會學到不同的教學方式。美國考試的方式以好玩為主，但很注重安全，不管你做幾個轉彎，最後就是要坐下來，然後要做得好看、做得順。每個國家在考照過程當中，注重的很不一樣，但概念一樣；就是你的滑雪程度必須達到一定水準，滑雪知識具備充足，但是對於解釋滑雪姿勢的方式不太一樣。

雖然我待在日本的時間最久，不過我並不打算去考日本的滑雪教練執照，因為日本的教學方式和其他國家的差異實在太大。日本的教學很規矩，很注重細節，他會跟你說：你從這裡到那裡，一定需要做四個轉彎，不能超過也不能少。

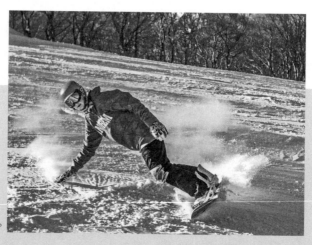

示範snowboard carving。

野雪塾很多教練和我一樣是一級，剛合作時他們會質疑我的能力，但當他們知道我從15歲就拿到執照並開始教滑雪之後，就很信任我了。接下來，我計畫去考美國ski的二級證照，教滑雪已經這麼多年了，我有把握自己一定可以考過，就差排出時間和機會飛去美國考試。

明秀姐姐滑雪小教室

加拿大和紐西蘭的滑雪執照是兩個不一樣的系統，不太相合，但彼此認同對方的執照，也就是，我有加拿大的一級執照，就可以直接去考紐西蘭的二級。但有些國家並不完全認同其他國家的系統，比如美國，假如你在紐西蘭有一級和二級，只能直接去美國考二級，但是不能考三級。假如你在紐西蘭只有一級，也不能去美國考二級，只能考一級，也就是只能考同一個等級。

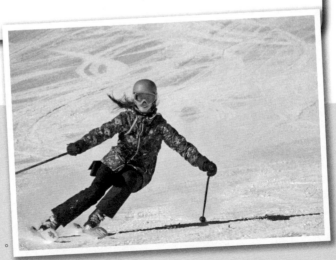

示範ski carving。

12

管理與訓練

訓練教練觀察自己的學生

我在加拿大、紐西蘭、美國都有考教練執照的經驗，對於各國的考試系統都很清楚，這也是我跟Perry的一個優勢；Perry還多了在智利考教練執照與在多國滑雪學校任職的經驗。對於日本、澳洲、中國、韓國、智利、阿根廷甚至歐洲等地的滑雪資訊也都有一定程度的了解。

我發現訓練滑雪教練很常出現一個問題是，考執照時會有很多的步驟，教完一、要教二，教完二要做三，但是如果一直按照考試的步驟來教學，不去理會學生的問題所在，就會拖延很多時間，有時學生的壞習慣也會一直持續下去而難以改正。

所以好的教練一定要去觀察自己學生的進度。其實有些步驟可以跳過，假如這個學生在步驟二已經做得很好，完全沒問題了，接下來的幾個步驟就可以不用做，直接跳到步驟五，然後看學生直接學這個東西，會不會學得比較快。

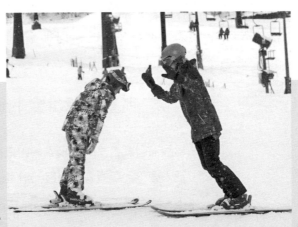

一對一詳細解釋動作。

這些例子也是我在做教練訓練時，需要一直提醒的，就是觀察學生的肢體動作。紐西蘭的滑雪教練系統要求必須做到很標準的動作，也會訓練教練本身的示範動作要非常標準，比其他系統的標準都嚴格。

在紐西蘭的考照過程中，我曾經失敗在一個示範動作上：示範滑行動作時，必須要很慢、很慢地滑下去，但我的身體不夠往前傾斜或是腳太開、腳太合，所以轉彎形狀不夠完美。我常會拿我自己的滑雪經驗，去跟學生的姿勢做比較，想要做到這樣，就需要教練不斷去觀察自己的學生。

打破對滑雪姿勢錯誤的想像

滑雪賽事分花式、競速以及極限滑雪（Big Mountain）。

不同的賽事，滑雪的方式就不同，因此不能把競速和花式的選手拿來做比較，競速的選手跳不出360°，花式選手可能也衝不出速度，所以沒有誰比較厲害的問題。

所以很多人印象中或認知的完美滑雪姿勢其實完全錯誤，因為滑雪比賽時選手都壓超低的，但那不是滑雪應該出現的姿

明秀姐姐滑雪小教室

極限滑雪就是直升機飛到高山或樹林中，然後把人丟下，參賽者必須自己滑下山。

勢，這完全錯了！大家對滑雪最高級的認知都不太一樣，其實滑雪沒有最強的動作，因為滑雪進步的空間相當多。例如很多人覺得後空翻就是強，就是王道，其實跟其他看似簡單的動作，比如Switch backside 360°（反腳外轉360°）比起來，後空翻算是簡單的。

開始教滑雪之後，我發現大家對於滑雪有一些刻板印象，是不太了解的，這也是為什麼野雪塾要做教學影片，就是想讓大家了解滑雪有什麼樣的選擇，或什麼樣的方式與心態可以去滑、去學、去嘗試。

用心協助學生找教練

現在我和Perry都儘量讓教練們去上課為主，讓他們多累積經驗。除非是很高階的學生，或是學生特別要求由我們教。我們會兩個跑來跑去看課，了解每一班的上課狀況和每個教練的教法，這樣就可以安排適合的學生給教練。所以時常有媽媽們會因為覺得整體課程和師資安排得很好，而很感動的跑來對我們說：

「哇！教練，你們真的好棒喔！」

　　安排課程時，我會先看學生的年齡、性別、跟誰一起來、要上多久的課程，就可以評估他大概是什麼樣的人，然後幫他安排一個適合的教練。比如，跟著家人第一次來滑雪的小男孩，我就會安排喜歡和小孩玩的教練帶他；已經來滑過幾次雪的30歲男性，自己一個人報名，可能就會想在技術上求精進或是想看不同的風景，我就會安排技術教學佳的教練帶他；從香港來的人，我就幫他安排會講廣東話的教練。通常只要教練對了，學生上課就會很開心。

如何訓練與甄選教練

　　野雪塾創立的第一年，我和Perry都在教滑雪。但是到了第二年，我們有兩個基地（base），一個在北海道，一個在白馬村。白馬除了我跟Perry之外，還有八個教練。我主要負責教練訓練，安排行程、課表、接送學生。因為在日本開車不容易，除了左右駕不一樣，還有地理氣候的問題，萬一有任何事故，我寧願是

我跟Perry的責任，而不是其他教練的責任。Perry則是北海道跟白馬來回跑，大部分時間都不在台灣，所以就變成我是白馬的負責人，一個18歲的女生管理一堆20幾歲的大人，教他們滑雪。幸好我們有一位全職的員工Yumi（胡素娟），她負責行政客服和會計，會講日文，所以也負責翻譯，在白馬時，她會幫我管理教練。

那時在白馬有八個教練跟助教，旺季的時候會再多一些約聘兼職（part time）的教練。

北海道有Perry和Akira兩個負責人，以及兩個教練。Akira是日本人，北海道主要由他和他女朋友負責，他們底下還有三個教練。

我們主要分三個部分進行訓練：技術、教學、服務。

我和Perry會依據每個教練的滑雪技術、程度和能力，來再提高他們的程度，比如教他們新的招式，或是提高他們的滑行。訓練教練時，大家一起上課，我們解釋這個動作怎麼強化；其實就是在教滑雪課，只是這些學生的程度都是教練級的。

教學的部分，我們不會花太多時間去要求教練應該怎麼教，

143

因為他們都接受過國際滑雪指導員訓練。主要是讓他們去看課，大家彼此觀摩和學習。

第三是服務，我們很強調安全和對客人要用心，以及面對日本雪場的員工要有基本禮儀。在雪場基地有一個活動中心，相處六個月，大家都認識了，也能叫出名字，所以要跟雪場的員工交朋友，以及要跟員工說謝謝。

甄選其實相對簡單多了，因為滑雪界相當小，教練們在加入野雪塾之前，或多或少都可以打聽到他們的背景，在哪裡教過、有沒有什麼不好的評價之類的；他們也都很容易打聽到我和Perry的經歷，以及野雪塾的背景。

跨越年齡差距帶領滑雪教練

很多人知道我的年紀時或多或少會有些質疑，我這麼小怎麼跟年紀大我很多的人相處共事，甚至要管理他們。

我很小就知道在一個社群要學習怎麼融入，學習怎麼去做我應該做的事情，而且要很快學會；我從小是自學生，有很多參

加各種營隊的經驗，在團體中經常不是最小的，就是最大的，所以很小就知道要怎麼融入團體。例如，我曾參加拍影片的營隊，營隊的人的年紀全都比我大，但是我自己的拍片經驗比他們多，因為我14歲就參與製片公司實習、公視和富邦的體驗營，所以我對攝影器材、剪接軟體比他們熟，但我不能以一個小妹妹的角度說：「你們什麼都不會，還是我來弄。」而是主動去做來讓他們看到我的能力在哪裡，同時保持謙虛和禮貌的態度。

　　之前在其他滑雪學校時，我教過6~60歲不同年齡層的人，所以從小我就經常和不同年齡層的人相處，想辦法和他們做溝通應對，這些對於我開設野雪塾都有相當大的幫助，讓我知道該怎麼帶領以及訓練滑雪教練。

　　野雪塾教練的年紀大多在25~30歲左右，每一個年紀都比我大，生活經驗可能也比我豐富，但我跟他們相處完全沒有問題，

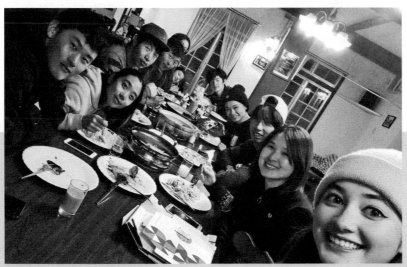

野雪塾的教職員就像一個大家庭。

安排他們上哪些課，他們也多半不會有意見。每年從11月底到隔年的4月，我和教練們都一起住在宿舍，房間是上下層的大通鋪，接近半年的時間，大家每天早晚都相處在一起，加上大家都是年輕人又都喜愛滑雪，所以很容易就熟稔。剛開始有一段時間需要去證明我自己的滑雪能力比他們強、滑雪知識比他們多，也可能需要花費比一般人更多的精力向他們證明，我為什麼能當總教練或是管理者。

當然，一開始，有事情發生大家還是會先去找Perry，因為他年紀比較大，經驗也很豐富；有時我自己有事時也是去找Perry，比如要和當地人打關係時，就還是得請他幫忙。慢慢的，當Perry去北海道，不在白馬村時，或他很忙時，教練們有問題就會來找我討論和商量。狀況已經逐漸改變，現在即使Perry在，教練們還是會來問我，來請我幫忙或是問我以前的經驗。

這二年下來，沒發生過不愉快的衝突，Perry也覺得我的管理風格比他好。因為Perry人太好，會給教練一大堆福利，發很大的紅包。但有時候我會跟他說，公司都快沒錢了你還給他們那麼多，我們需要達成共識。

13

課程的設計
與招生

客製化的滑雪課程

野雪塾目前在兩個雪場都有開課，一個是北海道、一個是白馬村，所以Perry有一段時間待在北海道，白馬村主要是我在主持與負責。之後還會在妙高開設第三個據點。

我和Perry會從教學經驗中，去設計我們覺得最適合台灣人或最適合華人的教學方式，並考慮可以提供什麼樣的服務。我教華人的經驗豐富，Perry在滑雪界的專業經驗相當多，所以我們就整合這兩個面向，最後決定野雪塾的課程完全走客製化，也就是學生想要學什麼，野雪塾就針對他的需求提供合適的教學內容和教練。

很多人聽到滑雪學校，大多會和包吃包住的旅行團聯想在一起，以為機票加酒店再加上滑雪的行程。但野雪塾只處理滑雪的行程，要搭哪家航空公司、住哪裡、要上幾天課……等等，學生都可以自行決定。野學塾會提供資訊，比如飛去哪個機場、住哪裡、行程可以怎麼安排。但我們只提供建議，不實際幫忙處理。

所以和想學滑雪的學生初次見面時，我會明白地說：「野雪

塾專注於提供最高品質的滑雪教學。」然後建議他們如何處理機票和住宿問題。

野雪塾的課程是以類似家教方式進行，學生想要一對一教學或是上團體課程，或幾個好朋友要一起上課，就一個人或三、五個朋友一起上課，不會再湊其他人進來。有人問如果跟妹妹一起上課，但二人程度差很多該怎麼辦？我們就會分成兩班教學，或是一個教練針對他們兩人個別程度有不同的教法。

課程完全可以依據學生的需求來客製化，所以就沒辦法直接跟學生說費用需要多少，或是應該來幾天；必須了解學生的經歷與需求之後，才能建議課程內容。例如，如果學生有滑冰刀的經驗，那麼他滑ski會比較順，如果學生有衝浪的經驗，snowboard就比較容易上手。如果什麼運動經驗都沒有，就依照學生感興趣的事物，或是看他們的朋友都在滑什麼。一個4歲的小朋友，我會建議不要學snowboard，應該先學ski，因為對小小孩來說，由於體

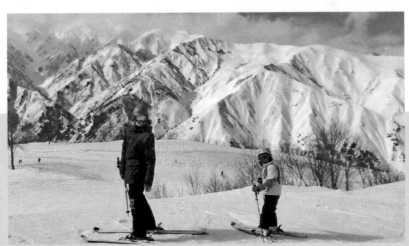

2017年帶著妹妹明玲走長野縣白馬47滑雪場的連接道。

型，他們滑ski會容易些。

這些問題都沒有SOP或讓客人填答卷就能回答，我們都是依學生的滑雪經驗和需求來個別建議和設計課程。

為什麼堅持課程客製化

我可以依據學生的背景、年齡和滑雪經驗，推斷出他們滑什麼樣的雪板會發生什麼狀況。例如，我16歲時帶一個滑雪團體課，有一個男生來上兩天的行程，他的體型很大，體重至少有130公斤；第一天，他想要滑snowboard，但是snowboard一開始必須要持續站起與坐下，但他完全沒辦法做到。以他的體能狀況，連爬樓梯以及扛自己的雪板都有困難，所以我們就建議他滑ski。

那一年的團體課，我遇到各式各樣的客人，像是三代同堂的家人一起來滑雪，從6歲的小孩到60歲的阿嬤全部在同一班，學校只安排一個教練來教他們。如果這種狀況發生在野雪塾，我就會說：小孩和阿嬤要分開，由二個教練分別教。

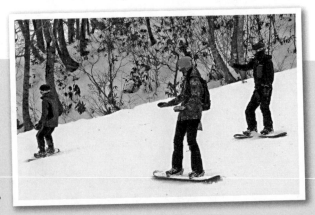

示範snowboard教學。

為什麼不適合一家人在一班？因為6歲小孩和60歲阿嬤，滑雪的方法完全不一樣，尤其對安全的影響很大。一個教練教六個人，跟兩個教練教六個人，有兩個教練的隊伍的安全性會提高很多。

這些就是我在當時滑雪學校的團體課學到的事情，團體課是較商業化的套裝行程，滑雪天數很少，教練一個人要面對很多學生，滑雪的質與量都不能保證。所以後來我和Perry創立野雪塾時，才會這麼堅持課程要客製化，不收人數眾多的團體課。

7歲以下的兒童，堅持一對一教滑雪

帶小孩滑雪最重要的絕對是安全問題，尤其滑雪場都很大，小小孩的體重都很輕，如果又是初學者，控制不住滑板的狀況

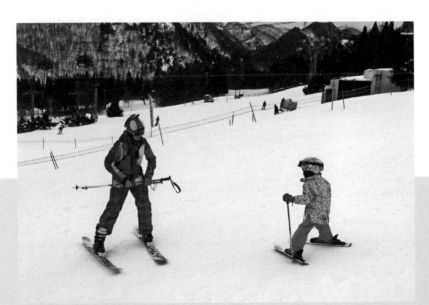

在教小朋友時，經常需要倒退滑。

下，很容易煞不住車；或是跌坐下來時，屁股沒有坐在雪地，就會像坐雪橇一樣衝下去，這些狀況都很危險。

小孩還有很多情緒上的問題要處理，比如跌倒了站不起來，他可能就會大哭，或是一直情緒不穩想去找爸爸媽媽；我們就要想辦法讓他們覺得滑雪很有趣很好玩，而忘記不愉快。

從我10歲就開始當保母，照顧一群2～3歲的台灣和波蘭混血小小孩，當我們的媽媽帶我們去咖啡廳喝茶的時候，我就在旁邊照顧這些小孩。之後，我家附近搬來一個波蘭的鄰居，我也去幫忙照顧小孩，那個小孩差不多3歲左右，這些經驗都影響到我現在教滑雪時，遇到3~4歲的小孩，知道要怎麼去和他們相處。

說實話，帶3~4歲的小孩，最大的困難往往是在跟他們的爸媽相處，而不是跟小孩相處。因為到了3~4歲，他們某種程度上已經有自理能力，他知道自己什麼時候要上廁所，也會跟你說，只要讓他覺得好玩，他就會很開心，他不太管有沒有學到滑雪，甚至也不太理會手冰冰的、衣服濕掉了，只要好玩就好。

有的是小孩其實程度不錯，他想自己去滑雪，但家長會擔心，一直去找小孩。這點對教練其實也滿困擾的。當然我們也有

教教練要怎麼和家長溝通，基本上就是要讓小孩玩得很開心，而不特別讓小孩練速度或技巧之類的。小孩開心，家長就會覺得這個教練很好。但是很多台灣父母喜歡學習就要有成果，我們就會教小孩在雪上跳起來，其實是很簡單的動作，再把過程拍成影片給家長看；他們就會很開心孩子有進步了。

之前明哲當我的小助教時，發生過他表演噴雪給小孩看，結果引起家長不開心，覺得他的行為很危險，實際上，因為明哲的滑雪經驗夠豐富，那只是讓孩子樂呵呵的動作而已。

因為有這麼多問題，所以野雪塾就規定7歲以下的小孩一定要一對一教學，不然就不接。我寧願客人變少，而不願意讓大家有負面經驗，以致對滑雪有不好的觀感。因為一個教練沒有辦法帶四個完全不會滑雪的小朋友，小孩在雪地上哭哭鬧鬧、站不起來，這樣很容易就會發生客訴，上課的質與量也都不好。

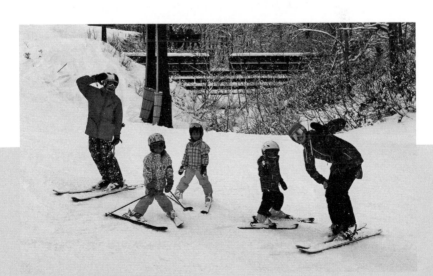

一位教練加一位助教，帶三位小朋友。

堅持安全第一

面對不同人，野雪塾有很多種教學法。例如，年紀較長者絕對不能讓他們跌倒，年紀越大，受傷的機率相當高，即使雪很軟，但年長者一摔，骨盤可能就碎裂了。

野雪塾至今收過的學生已經超過一千位，沒有人曾經在上課的時候受傷，這是其他的滑雪學校或是旅行社做不到的事。

為什麼野雪塾可以做到零受傷率？因為我們非常注重安全，我們會跟學生說，「不行，你們這麼多人一定需要幾位教練」、「阿嬤和孫子一定要分開，一個教練帶一個人。」或是我們會說，「不行，你還不能做這個動作，因為這在你能力範圍之外。」上雪場時，我們會直接跟學生說必須注意或做到哪些事，以及絕對不能做的事，以確保學生安全。

除了要學生自己注意安全，我們也會跟教練說一些故事，讓他們帶學生時能更仔細些，像是我以前遇到的受傷例子。有個學生在第一天上snowboard的課就摔倒了，當時學生感到身體的關節疼痛，但那個教練並沒有特別去確認學生發生什麼事，也沒有帶

他去山上的ski patrol（滑雪巡邏隊）處理身體的疼痛，沒想到後來狀況越來越嚴重，學生就被送去醫院，接著搭飛機回台開刀治療。如果教練早一點發現學生的狀況不對，結果可能就不會這麼嚴重。

我們也要求教練要不厭其煩的叮嚀學生，滑雪前要看上面、初學不適合去夜滑，尤其課程的最後一天，常會發生這樣的狀

明秀姐姐滑雪小教室

夜滑就是白天的客人都離開之後，雪場會關閉一個小時做整理，接著開放一個小小的雪道給晚上滑雪的人。

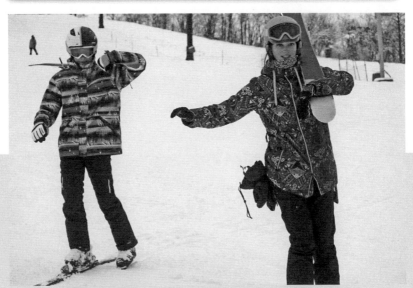

2016年，和明哲在長野縣白馬，練習扛一隻雪板滑一隻雪板。

況，學生硬是要去衝最後一趟、或是去衝難度很高的雪道；我們要一直跟學生說不可以，這樣如果發生狀況，才不會責怪教練沒有提醒他。野雪塾花很大的力氣去避免這樣的事情，所以教練的經驗非常重要。

我說的零受傷率，並不是拿雪板時不小心切到手，或是脫掉雪板時沒站穩而跌倒瘀青，這些不能算受傷。這兩年下來，野雪塾沒有一個學生受傷是嚴重到需要包紮或送醫的。

雖然上課期間沒有學員受傷，但發生過學生下課後受傷的情況。有一次，有一個學生下課後，自己跑去夜滑，結果就跟別人相撞了，手整個被雪板切開，傷勢很嚴重；白馬村附近沒有24小時的醫院，Perry連忙開車載他們去醫院，車程一趟就要兩個小時，結果Perry和教練直到凌晨四點才回到宿舍。

有很多人認為我花了這麼多錢來到日本，晚上一定要繼續、拚命地滑雪。我們都很清楚，尤其是每次課程的最後一天、或滑最後一趟時，學生的受傷機率最高，因為那時候最累，卻最想要拚，最想要做極端的事情，讓這次的滑雪最值得。所以我每次都會一再叮嚀學生說：「上完課大家都累了，等一下回去要小心，

不要去夜滑。」

所以我和Perry會花相當多的時間與教練溝通，一定要非常注意安全，儘管有很多狀況是我們無法掌控的，但只要我們比其他人更耐心叮嚀和注意學生的狀況，意外的機率就會降低，甚至不會發生。

招生管道

前面說過，Perry是滑雪國手、我拍過一些廣告和上過一些電視媒體，我們兩人都有一些名氣，就會吸引一些人對滑雪產生興趣，我們也善用這些知名度拍攝滑雪影片和透過臉書、YouTube來宣傳野雪塾。

其他的招生方式，就是透過台灣的一些滑雪的社團、社群，主要是透過比較直接的口碑跟演講。例如有一個最大的滑雪社團滑雪控（Snowkon），我們跟滑雪控一起辦關於滑雪的演講，然後冬天時就有人來野雪塾滑雪。很多是口耳相傳，來過野雪塾、或在其他地方上過我或Perry的滑雪課、或是聽人家說過野雪塾。

名人效應

　　學生是名人是有趣的經驗，對我們的宣傳也很幫助。陶子姐和李仁哥全家連續兩年來野雪塾上課。而且他們很熱心，在分享他們滑雪經驗時，也不吝推薦我們，每次談到滑雪有關的訊息都會提到野雪塾。陶子姐和李仁哥非常熱情，常邀請好友一起來野雪塾學滑雪，他們的朋友也都認同我們對於安全和品質的堅持，所以我們非常喜歡接待他們。陶子姐和李仁哥的朋友們也會帶更多認同我們價值的好朋友一起來學，他們不只會上很多天的課程，而且每個人都要高品質的一對一私人課教學，他們學得有成就感，我們覺得專業受到尊重。

　　對教練來說，服務高端的客戶群也充滿了挑戰，因為高端客戶重視隱私，我們會去只有當地人才知道的私房景點吃飯聊天，基本上我們滿喜歡服務他們，因為他們完全沒有架子，而且是穩定的客群。

14

行銷野雪塾

對任何一家公司來說，行銷宣傳都是很重要的一環，在經營野雪塾上，這點我們當然也不敢小覷。除了跟一些粉絲團合作、經常性辦理講座之外，我們還有一項武器：影片宣傳。

剪接的經驗成為野雪塾宣傳的優勢

前面說過，我學過基本的動畫製作，對劇本的構圖、影片的故事性和連貫性、如何後製和剪接都有概念。這些實習經驗對後來我創立野雪塾滑雪學校的幫助很大。現在我可以自己製作野雪塾的宣傳影片，比如最近我們在臉書PO一位70歲祖母滑雪的特技影片，影片才貼上去沒多久，就引起很大的迴響，眨眼就有上百人分享。這支影片是Perry在美國參加特技教練員訓練時認識的同

我與我的相機。

學Christine，她已經70歲，也當了曾祖母，還來學滑雪。Perry覺得特別感動而邀請Christine上鏡拍攝，然後透過雲端將影片傳給我剪輯和後製。

Perry大學在智利念的是視聽傳播，所以他也很喜歡拍片，也會剪接。之前我們一起在另一家滑雪學校工作時，就幫忙拍攝過很多影片，知道影片宣傳的優勢。尤其宣傳的對象是台灣、香港或是沒有實際雪地經驗的人，透過影片就能馬上讓他們看到滑雪到底是什麼樣、有多帥。影片是可以很直接就達到很好效果的工具。

這是野雪塾一個很大的優勢。我們要求自己的影片要錄製完整，有剪接，有配樂，有字幕，利用後製做出專業感。我覺得只要做出跟別人不一樣的東西，就能吸引大眾的目光，那就是一種優勢。

野雪塾經營到現在約兩年，學生人數大約一千多時，粉絲專頁就有六千多個人按讚，算是一個規模很小，但很多人關注與追

70歲曾祖母的滑雪影片
https://goo.gl/bbYLQ8

野雪塾頻道
https://goo.gl/DK4WpW

野雪塾教學影片
https://goo.gl/uA1FZm

蹤的滑雪學校。

　　我們也做過幾次直播，滿好玩的。但有時會受到天氣的干擾，加上我們的攝影器材不夠新也不完備，還有錄音等種種問題，都會使影片的拍攝受到限制，但這些問題也迫使我們不斷去更新設備和想方設法突破困境；比如，我們沒有空拍機可以拍出像別人一樣的遼闊感和各個面向，我就用剪接的方式去補強硬體的不足，來讓我們的影片看起來更帥、更酷。

　　因為野雪塾宣傳影片的反應不錯，很多人看了影片之後對滑雪、對野雪塾產生興趣，就會來詢問有什麼課程、該怎麼報名之類的；累積了這些拍片經驗之後，我們就開始製作教學影片，利用影片作一些安全細節的解說、滑雪專業名詞介紹、滑行的基本姿勢、場地的狀況、技巧的運用、動作示範……等等，來凸顯野雪塾的專業性以及和其他滑雪學校不一樣的特色。

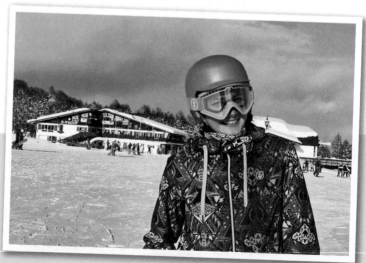

2015年，在新潟縣神樂滑雪場。

15

未來：
推廣與培養滑雪運動產業人才

現在野雪塾在白馬、北海道二世谷各有一個據點，接下來我們會在妙高開第三個據點。妙高離白馬開車大概二個多小時，妙高的鬆雪非常多，也很適合滑雪。我觀察到台灣人很喜歡跑雪場，他們喜歡從一個地方移動到另外一個地方，所以最好多一點選擇，野雪塾的據點有二世谷、白馬、妙高。妙高離新幹線站開車只要三十分鐘，交通上比白馬方便許多。白馬離新幹線要一個小時的車程，而且是山路。兩個地方的條件不太一樣，吸引的人也不一樣。這在行銷上也有很大的潛力，所以我們就決定在妙高開一個新據點。

　　妙高有一間台灣人開的民宿 Hotel Windsor，我們會和民宿合作。民宿老闆李姐的兒子也有來考野雪塾的滑雪教練執照。所以在妙高設點不需要再額外設置一個空間，而是可以視情況作人員和住宿的調配，例如有幾天需要教練，我們就派教練過去妙高，教練可以住在民宿，不需要另外租房子。

2011年在妙高一個月，終於等到出太陽拍全家福。

其實之前要在二世谷開設新據點時，我並不是很贊成，因為那時白馬還有很多事情沒有掌控得很好，也因此，當時二世谷就交給Perry跟Akira，他們做的很好，所以我只需要把心力放在白馬就好。今年應該也是這樣，我主要就是管理白馬跟妙高。選擇妙高還有一個私人原因，因為我很喜歡妙高，那是我以前最常去的滑雪場，感覺就好像回到童年一樣。

從辦學校到現在碰到最大的問題

經營一家公司，難免會碰到運營上的問題，我目前最大的問題就是身分。過去我們只能用滑雪同好社團的方式在小規模營運，大家分攤教練的機票、食宿、設備和雪票等雜支。

以我的經驗來看，我覺得日本政府對外國人創業不夠友善。他們很喜歡外國人去觀光、旅遊，但是要設立公司、找工作、要簽證，租房子、租車子、買房子，申請手機門號、寬頻上網或銀行開戶，各種手續和要求對外國人非常不友善。所以我們在那邊做任何事情都需要非常小心。這些都是很大的困難，還好Perry很

會跟他們聊天、做公關、打好關係，所以他們很喜歡他。

　　為了要取得信任，Perry就要跟他們一起去喝酒、開會、談事情，也就是要打好關係，才會讓他們對我們有信任感。但我們的日文不是很好，這些事情就不是那麼簡單，因為日本在文化、禮儀上跟台灣還是有很大的差距，他們對紀律、規矩等的要求都很嚴格。

　　但這些事在2017年7月終於有解，在家族友人小林伊織先生和國際行政書士南直人先生的協助下，費盡千辛萬苦終於成立了一家公司，我當起代表取締役。現在我們在日本有銀行帳戶，可以用公司名義去簽約，有機會擴大營運，感覺非常開心。

　　我們上個雪季收了約700~800個的學生，下一個雪季我們希望可以收1000~1200個，算滿多了。野雪塾基本上成長得並不算很快，如果長得很快就要小心。

　　也許這裡也可以再呼應一下這本書最開始的問題，開滑雪學校也是我不去上大學的原因之一，因為大學中沒有人可以教我怎麼經營滑雪學校，滑雪學校跟一般的學校，或是一般其他的才藝班、補習班經營方式很不一樣，一切問題就是要自己去想辦法逐

一解決，所以我寧願直接下水就自己去做就對了，然後想辦法去解決問題。

考滑雪證照服務

野雪塾的考滑雪證照是正式代理美國職業滑雪教練協會的訓練課程。2016年12月，我們試辦了一場給內部教學人員的考照課程，4月初正式推出第一次針對華人族群在日本舉辦的AASI-PSIA Lv.1課程。我們很晚才發布訓練日期，還有12個人來考教練證照，不包含野雪塾想考照的教練，很多人在清明節假期時專程從台灣到日本考教練證照。

兩位美國考官的考照是一整個禮拜的計畫，通過的人會發給

AASI教官與野雪塾的教練。

證照；最後我們的成員全數通過。

　　美國的滑雪考執照系統和其他國家不太一樣，考照者必須要有教學時數，不然無法取得執照。所以只有野雪塾兩個助教有足夠的教學時數，其他人必須要先累積教學時數，才能取得美國的滑雪執照。野雪塾有個教練去考紐西蘭的一級執照，然後直接考二級，但他是零教學經驗。美國為了避免發生這種事情，就會要求需要有教學經驗的人才可以拿到執照。

　　教學經驗累積方法不一定需要親自去教滑雪課，可以去旁聽，或是教你的朋友，然後把過程紀錄下來，當然能拍照或用影片記錄更好，再回傳給教官。比如，我教Perry滑雪2個小時，就大概敘述Perry上課前的程度，和上課後他進步了那些，我用了哪些方法教他，總共需要累積20個小時的教學經驗，大概四、五天的全天課程就可以拿到執照。

推廣與培力滑雪運動產業人才

　　提供野雪塾的學員考滑雪執照的服務還滿順利的，之後也會繼續，剛開始只有snowboard，ski的人數不夠多，最後ski的教官也

沒辦法來，但是我們明年（2018）季初和季末都還有各一批考照的課程，就會有ski跟snowboard的教練訓練。

這也是非常好的機會，因為台灣一直都很缺滑雪教練，尤其缺新生代的教練，老教練都已經連續教了二十年了，野雪塾做了這個訓練以後，就是要讓大家看到野雪塾是一個有能力請國外教官來發「國際滑雪指導員證書」的台灣滑雪學校，讓成為滑雪教練這件事不再是遙不可及的夢。

這些人今年考到執照，他們明年可能就會來野雪塾求職，想來當野雪塾的教練，這樣對他們或對野雪塾是雙贏的，因為我們彼此認識，已經相處一、兩個禮拜，所以他們來應徵時，已經大概了解他們是什麼樣的人、滑雪程度、適不適合當野雪塾的教練。或是我們主動獵人，直接寫信給我們覺得適合的人，詢問他有沒有興趣來當教練。

野雪塾現在有雪具器材的租借，未來計畫跟一個品牌合作設計，做野雪塾自己的服裝和制服。例如，教練服是深紅色的，學生服就出黑色的。慢慢的，希望一步一步將野雪塾經營得更有規模和專業。

附錄：滑雪豆知識

滑雪不是一個很單純的運動，也是一種生活型態lifestyle。滑雪不只需要準備很多東西及衣服，心理上也需要有準備。以下是我常被問到的滑雪相關問題和專業小常識，提供給大家做參考。

應該選擇 ski 還是 snowboard？

這是我最常被問到問題，這兩者都叫「滑雪」也令人混淆，聊天都在聊滑雪，但腦子裡一個想ski，一個想snowboard。

中文稱ski 是雙板，snowboard是單板。

我也聽過有人稱ski或ski的雪板為「雪橇」，這個說法其實是錯的，聖誕老公公坐的那種才是雪橇。

ski 的特徵

- 站姿和動作比較自然，滑行時面向前方
- 某些動作與溜冰類似
- 較容易找到重心並維持重心
- 適合9歲左右以下、頭重腳輕的小小孩
- 初階的動作比較容易上手，進階卻比較難

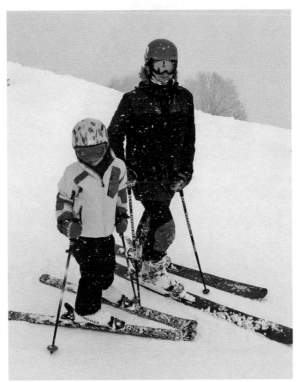

下大雪，和妹妹明玲還是要繼續滑。

snowboard 的特徵

● 有滑板、蛇板或衝浪經驗的人會比較容易上手

● 雪板比較好拿

● 學會基礎落葉飄之後，高難度的地方也能滑得下來

● 上手相對較難，但卻容易進階

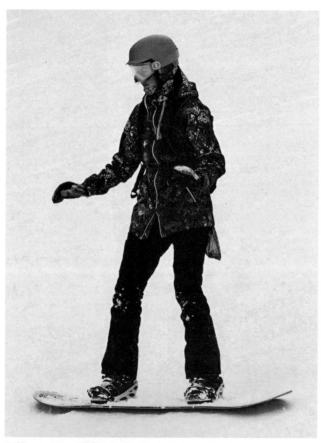

示範snowboard滑行。

滑雪器材

一般的滑雪器材

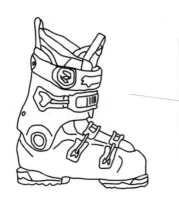

ski

● ski 雪鞋（ski boots）

滑雪最重要的器材不是雪板，而是雪鞋。
雪鞋外殼非常硬，必須用三、四個扣子扣
緊，把腳掌、腳踝和小腿固定好。
雪鞋一定要合腳，太緊對血液循環不好，
太鬆則無法控制雪板，而且腳在鞋內動來
動去，大拇趾的趾甲容易瘀血。

● ski 雪板（skis）

板頭圓弧形微翹離地，各個雪板兩側有銳利的鋼
邊微微往內凹，使得雪板有腰身。

● ski 固定器（ski binding）

近二十年演化最多的就是固定器。通常死死的鎖
在雪板上。雪鞋鞋底前後的凸版是為了能卡進固
定器的凹槽。固定器的鬆緊度可以調整讓它在使
用者嚴重跌倒的時候自動解開，防止關節扭傷。

● 雪杖（poles）

雪杖不是滑雪的必備品，但它對平衡和轉彎節
奏有幫助，越野滑雪時也是加速的方式之一。

snowboard

● snowboard 雪鞋 （snowboard boots）

雖然不是塑膠硬殼，但也不軟。它的拉繩有很
多種，依功能、牌子及價格而改變，但不論哪
一種拉繩，都必須綁緊且固定住腳掌、腳踝和
小腿。

● snowboard 雪板 （snowboard）

板頭、板尾是圓弧形且微翹離地，兩側銳
利的鋼邊微微往內凹，使得雪板有腰身。

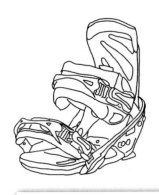

● snowboard 固定器
（snowboard binding）
固定器的設計也有非常多種，但原則上它的功能是把雪鞋固定住及提供支撐。

明秀姐姐滑雪小教室

● 如何知道雪鞋大小正確？ 鞋子綁緊後站起來，腳趾頭應該輕輕的碰到前面。

● 如果穿了雪鞋，腳背或脛骨不舒服，記得檢查鞋舌是否歪了，或跑到外層。

● 如何脫雪鞋？將鞋帶鞋扣放鬆後，站起來，手壓住雪鞋後側，膝蓋往下跪就解脫了。

● 雪鞋脫下後，建議綁起並扣回原形，防止雪鞋變形。

● 雪鞋濕了要烘乾，但不能離暖氣或吹風機靠太近，不然會有融化變形的風險。

● 穿ski雪板前，確認固定器有壓下去，不然會穿不上雪板。

● 穿snowboard時，確認固定器的帶子長度及位置正確。

● 雪杖的正確握法？
手腕穿過帶子後，手掌由上往下，虎口握住帶子與雪杖。這種方式能抓得最穩。

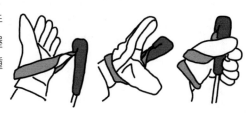

稀奇古怪的器材

滑雪是一個非常多元的運動,從冬季奧運就能看到多樣化的滑雪項目。不只滑行方法不一樣,服裝和器材也有很大的差異。

● Alpine racing skis 競速雪板

競速滑雪時,滑行速度可超出90km／h。為了在高速滑行時還能保持抓地力,又可以快速轉換滑行方向,競速雪板的設計比一般雪板長、硬、重、窄。

競速滑雪的項目有:曲道、大曲道、超大曲道、混合式及滑降賽。每個項目的路線不一樣,轉彎的弧度也不一樣。雪板的長度及雪板的腰身會依比賽項目的要求改變。

● Racing poles 競速雪杖

如果專心觀察競速滑雪選手的裝備器材,會觀察到他們的雪杖有點奇怪,感覺好像被撞彎了。這個設計其實是為了選手在做tuck衝刺的姿勢時,雪杖會自然地繞過身體,減少風阻。

● Alpine racing boots 競速雪鞋

ski雪鞋的外殼是塑膠，很硬，看起來都很類似，但雪鞋其實有軟硬的不同。
軟硬度的度數叫boot flex，60算非常軟，適合初學者或體重比較輕者穿著。
為了有最佳的支撐及控制，競速的雪鞋就非常硬，boot flex 110~130，甚至更硬。

● Powder skis 鬆雪板

鬆雪板的特徵是比一般雪板寬很多，板底的表面面積比較大，容易漂浮在鬆雪面上。鬆雪板的板頭及板尾也會比一般的雪板翹。

如果前一晚下了一場大雪，隔天就要把鬆雪板掏出來，去衝第一趟纜車。很多人去登山滑雪會帶類似鬆雪板的雪板，因為他們爬和滑的是沒有整過的雪面。

● Alpine touring binding 登山滑雪固定器

登山滑雪的固定器主要有兩種：frame binding 和 tech binding。與一般滑雪固定器設計不一樣是為了方便登山爬上坡時，腳後跟可以開起來，讓登山的姿勢比較自然。為了減少登山者要扛的重量，也比一般滑雪固定器輕。

● Alpine touring boots 登山滑雪鞋

登山滑雪時可以穿一般的滑雪鞋，也可以穿登山滑雪專用鞋。Tech binding固定器非常輕，但它需要搭配登山滑雪專用鞋。這種雪鞋會有小小凹槽以符合登山滑雪固定器的小小釘子。

● Alpine touring poles 登山滑雪杖

登山滑雪杖的設計也是朝向輕便。除了用最輕最紮實的材質，通常可以伸縮或像帳篷的帳杆方便收起。

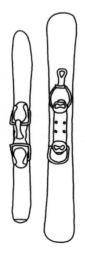

● skiboard 短雪板

短雪板看起來像不小心穿了兒童雪板，但它的設計是故意的。越短的雪板越靈活，滑起來有點像雪上溜冰。

● Park skis 自由式滑雪板

自由式滑雪板看起來很像一般的滑雪板，但有一個小差異。滑自由式時很常會倒滑或在滑桿上平衡，所以自由式雪板的形狀前後很像，固定器的位置置中。

● Park poles 自由式滑雪杖

跳跳台、滑桿或滑半管時，不太需要雪杖的支撐，但它們還是會輔助平衡及增加帥氣。在旋轉時，一般長度的雪杖會造成干擾，所以現在很多人開始使用兒童用長度的雪杖。

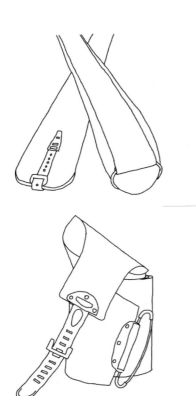

● ski skins 防滑帶

穿著雪板登山時，雪板朝上坡往上爬，但不會倒退滑下去，是怎麼做到的？最原先是北極圈的遊牧民族使用海狗毛，現在我們使用尼龍及馬海毛做出防滑帶。登山時會把帶子前後勾住雪板頭尾，滑下山前脫掉收起來。

● Cross country skis 越野滑雪板

越野滑雪板又窄又輕巧，可減少選手平地衝刺及爬上坡的負擔。

● Cross country bindings 越野滑雪固定器

越野滑雪的固定器與雪板設計方向一樣，越輕越好。它非常簡單，細長的一條塑膠，前面有個固定住雪鞋的小釦子。

● Cross country boots 越野滑雪鞋

越野滑雪鞋和一般雪鞋比起來很軟，外觀有點像高筒籃球鞋，重點在鞋底腳尖下的小鐵杆，利用它卡在固定器上。

● Telemark bindings and boots
泰勒馬克固定器和鞋

泰勒馬克滑雪是一項很特別的運動。在每個轉彎時要跪下來，動作看起來非常優雅。與一般高山滑雪最大的差異在固定器和鞋子的設計，腳後跟可以抬起來，雪鞋前端看起來扁扁的。

● ski jump skis 跳台滑雪板

跳台滑雪板是朝向於越輕越好的方向。長度高達280公分及10多公分的寬度,幫助進入跳台加速的穩定度及飛行時對風的助力。

● ski jump binding

跳台滑雪固定器

跳台滑雪固定器看起來非常脆弱,除了固定腳前端之外,腳後跟有個扣環圍繞著一根銷子。扣環插入鞋跟內後,銷子的長度會限制住腳跟離開雪板的最大角度。

● ski jump boots 跳台滑雪鞋

跳台滑雪鞋形狀很特殊,重點在鞋子的後側又硬又高筒,鞋舌則又軟又短,可以讓選手維持住正確的姿勢。

● Fishtail/swallowtail snowboard

魚尾/燕尾滑雪板

特殊的板尾與加長板頭設計,可以增加滑行鬆軟深雪時的浮力。

● Splitboard 分裂板

分裂板是近幾年來相當流行的滑雪方式，可以分
裂成兩塊板子，一腳一邊像雙板的野雪板登山時
一樣的使用方式，幫助野雪愛好者能更加快速地
登上山峰；下滑前，經由特殊的扣具將雙板結合
回單板。

● Alpine snowboard 單板競速雪板

相較一般單板更長，腰圍更窄，製造方式類似於雙板的競速板，以高速刻滑
（carving）和棋門競速為使用目的。

● Hard boot 單板競速硬鞋

單板競速雪板專用的硬式單板鞋，
類似雙板鞋的塑膠硬式外殼。

● Plate bindings 競速單板固定器

金屬製的硬式單板競速鞋專用的固定器。

● Back-in binding
後進式單板固定器

後靠背可以向後倒下，方便
單板雪鞋快速進出的設計。

● Standup monoski 站立式單雪板

1970年代非常流行站立式單雪板，就像把兩張雙
版黏起來，或單板上裝兩幅雙版固定器。

● Step-in binding 踩入式單板固定器

卡式的快速拆穿式單板固定器，須使用特殊
設計帶有卡榫的單板雪鞋。

● Step-on bindings 踩上式單板固定器

單板第一大品牌開發的新型固定系統，結合
傳統軟式單板雪鞋的舒適，與卡式系統的快
速拆穿優點。需購入專屬雪鞋與固定器。

● skibike 雪板腳踏車

就是一台BMX特技腳踏車的
輪子被兩條短短的雪板代替。

● snowscoot 雪上滑板車

沒有座椅的雪板腳踏車，底部
看起來像拆成兩塊的單板。

● snowskate and snowdeck 雪上滑板

snowskate 開起來像只有板身的滑板，但它的板底有特別做一條條的軌
道，使它在雪上滑得比較順，橡膠發泡代替砂紙。snowdeck則是一張
滑板的輪子被一個類似大小的雪板代替，外觀看起來像雙層迷你單板。

● sit ski 坐式雪板

有沒有好奇過身障人士是怎樣
滑雪呢？他們是用特殊的坐式
雪板，有支撐臀部的座椅、保
護腿部的腿套、避震器及最底
部的一張雪板。

在哪裡可以滑雪？

　　世界各地可以滑雪的地方其實比我們想像中的多，以下簡單介紹各大洲的雪場。

歐洲

　　以可滑行範圍來說，世界前十大的雪場都在歐洲。

　　歐洲阿爾卑斯山區的滑雪場特徵就是大，放眼望去看不到盡頭。海拔也非常高，最高的纜車有到海拔3900公尺。雪季很長，有些雪場是一年四季可以滑雪的。

　　北歐的山雖然都不高，但因為雪季很長，培養出許多很強的滑雪選手。因為北歐的雪很硬，選手們都是在極端殘酷的環境下訓練的，所以滑雪實力都非常厲害。

美國及加拿大

　　美國和加拿大的雪場也不小，西岸洛磯山脈滑雪場的降雪量大，能時常滑到鬆雪。東岸雖然很冷但降雪量少很多，有時感覺像在滑冰。Freestyle的跳台、地形公園都發展得非常好。

智利及阿根廷

　　位居世界第二長的安地斯山脈上，雪場大多位於海拔3000公尺以上，人潮相對少，滑雪區域大，為南半球雪況最好的地區。一路延伸到全世界最南方，位於火地島的滑雪場，甚至還有在活火山上的滑雪場。

亞洲

東亞：日本、南韓、北韓、中國、蒙古

　　日本的雪場雖然大小和海拔比不上歐洲和美洲，但它得天獨厚的地理位置帶來充足的雪量和完美的雪質，是全世界滑雪愛好者羨慕的雪場。

　　南韓也有不少雪場，硬體設備不差，還有全山開放24小時滑雪的雪場，但天氣冷，雪面也硬。

　　北韓也有一間官方經營的滑雪場喔！

　　中國有許多的中小型雪場，很多還在開發中，雖有許多先進的硬體設備，不過雪質以及降雪量無法跟日本相比。

中東、中亞和南亞：

　　土耳其、黎巴嫩、伊朗、以色列、哈薩克、吉爾吉斯、印度和巴基斯坦也都有滑雪場喔！

澳洲及紐西蘭

　　澳洲的雪場都聚集在最東南的角落，但雪質和降雪量並不好，且很常下雨。

　　紐西蘭的南北島皆有雪場，不過因為島嶼的天氣狀況不太穩定，雪質變化也較大。

非洲

　　非洲也有雪場？！沒錯，非洲有少數的雪場，雖然雪不多，但還是堅持經營喔！摩洛哥、阿爾及利亞、賴索托等國家都有雪場。

【後記】

完成出版，打破自己的界限

　　如果有一件事我可以絕對肯定有所成長，那就是寫這本書。我不擅長用中文書寫這件事曾傷透了我媽媽的心，因為她除了喜歡中文，且研究臺灣文學。我爸媽曾經多次嘗試要找到更新、更好的方法，讓我對中文閱讀和寫作感興趣。不幸的是，新教科書和新老師的成效通常只能維持一段時間，並很快就會失去魅力。

　　我得先澄清，我在電腦上閱讀和打中文並沒有問題，問題在於閱讀和書寫散文以及更長的文字內容，那對我來說非常痛苦，因為我的手跟不上我的思路。

　　寫書這件事一直盤旋在我腦海裡，但是因為有這個小障礙，我並沒有想到可以這麼快就實現。

　　如果不是因為有Perry和Yumi加倍努力工作，擔負我在野雪塾的大部分工作量，好讓我可以專注於寫作，這本書就無法誕生。

　　要不是因為同為高中自學生的林芳如初期支援，以及商周出版編輯黃靖卉和彭子宸經常提醒我不要忘記趕不及的截稿日，這本書將永遠無法出版。

　　要是沒有我媽媽陪我坐好多個整天，一個字一個字的幫忙校正，讓我不要一直分心，這本書也不可能寫完。

　　倘若不是已經睡眠不足的陳爸，依然認真地看過每一版的稿件，這本書一定無法完成。總之，用中文完成這本書對我來說是很棒的學習經歷，也希望內容讓大家有所收穫。再一次強調，請永遠不要忘了，每次嘗試一點點不同，還要一直問問題。

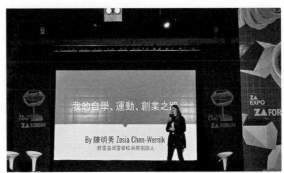

受邀出席「2017雜論壇：自學與實驗教育面面觀」分享創業經驗。

Pushing beyond the boundaries

If there was one thing I was absolutely sure growing up, was my disdain to the Chinese written language, which I imagine broke my Mom's heart because she on the other hand loves written Chinese and studied sinology. My parents would repeatedly try to find new and better ways to get me interested in reading and writing. But unfor-tunately new textbooks and new teachers would only work for a short while, quickly losing their charm.

I must clarify that I have no problem reading and typing in Chinese on the com-puter. It's reading and writing essays and longer texts that are a huge pain, as my hands can't keep up with my train of thought.

Writing a book was always at the back of my mind, but with this small obstacle I didn't think it could be realized so soon.

If not for Perry (文彥博) and Yumi (胡素娟) working extra hard and taking a huge chunk of my workload in Noyuki 野雪塾 just so I could focus on the writing, this would've never happened.

If not for the support of Natalie 林芳如 in the beginning and May (黃靖卉) and 彭子宸 from Business Weekly Publications (商周出版) constantly reminding me to meet deadlines I never ever met, this would've never happened.

If not for my Mom who would sit with me whole days, going through everything word by word, and preventing me from constantly getting distracted, this would've never happened.

If not for my Dad who was already not getting enough sleep from all the things happening at his work, but still looked over every version of the manuscript, this would've never happened.

Writing this book in Chinese has been yet another great learning experience for me, I also hope that you, the reader, have enjoyed reading it. I would like to remind you once again - never forget to try to be just a little different and just keep asking questions.

國家圖書館出版品預行編目(CIP)資料

我20歲,在日本開滑雪學校 / 陳明秀著. -- 初版.
-- 臺北市:商周出版:家庭傳媒城邦分公司發
行, 2017.11
面; 公分. -- (Viewpoint ; 93)
ISBN 978-986-477-352-7(平裝)

1.休閒產業 2.滑雪 3.創業

990 106020260

ViewPoint 93

我20歲，在日本開滑雪學校

作　　者／陳明秀（Zosia Chen-Wernik）
附錄繪圖／陳明秀（Zosia Chen-Wernik）
企畫選書／黃靖卉
責任編輯／彭子宸

版　　權／翁靜如、吳亭儀、黃淑敏
行銷業務／張媖茜、黃崇華
總 編 輯／黃靖卉
總 經 理／彭之琬
發 行 人／何飛鵬
法律顧問／元禾法律事務所王子文律師
出　　版／商周出版
　　　　　台北市104民生東路二段141號9樓
　　　　　電話：(02) 25007008　傳真：(02)25007759
　　　　　E-mail：bwp.service@cite.com.tw
發　　行／英屬蓋曼群島商家庭傳媒股份有限公司城邦分公司
　　　　　台北市中山區民生東路二段141號2樓
　　　　　書虫客服服務專線：02-25007718；25007719
　　　　　服務時間：週一至週五上午09:30-12:00；下午13:30-17:00
　　　　　24小時傳真專線：02-25001990；25001991
　　　　　劃撥帳號：19863813；戶名：書虫股份有限公司
　　　　　讀者服務信箱：service@readingclub.com.tw
　　　　　城邦讀書花園：www.cite.com.tw
香港發行所／城邦（香港）出版集團
　　　　　香港灣仔駱克道 193 號東超商業中心 1F E-mail：hkcite@biznetvigator.com
　　　　　電話：(852) 25086231　傳真：(852) 25789337
馬新發行所／城邦（馬新）出版集團【Cite (M) Sdn Bhd】
　　　　　41, Jalan Radin Anum, Bandar Baru Sri Petaling,
　　　　　57000 Kuala Lumpur, Malaysia.
　　　　　電話：(603) 90578822　傳真：(603) 90576622
　　　　　Email: cite@cite.com.my

封面設計／王俐淳
排　　版／洪菁穗
印　　刷／中原印刷事業有限公司
經 銷 商／聯合發行股份有限公司
　　　　　地址：新北市231新店區寶橋路235巷6弄6號2樓
　　　　　電話：(02)2917-8022 傳真：(02)2911-0053

■2017年11月07日初版　　　ISBN 978-986-477-352-7
Printed in Taiwan
定價260元

城邦讀書花園
www.cite.com.tw
著作權所有，翻印必究